普通高等教育动画类专业"十三五"规划教材

动画分镜头设计（第二版）

Animation Story Board Design

余春娜　张乐鉴　编著

清华大学出版社
北京

内容简介

　　动画分镜头设计是动画前期制作的关键环节，分镜头故事板是文字到影像的第一座最重要的"桥梁"。学习分镜头设计是任何一个从事影视动画创作者的必修课。

　　本书以好莱坞镜头设计所追求的终极目标——"临场感"为核心入手。首先介绍了影像化的工作方式、设计步骤，以及分镜头设计中空间、时间的建立方法。然后进一步详细讲解好莱坞镜头设计的6个核心模块——动作轴线、链式问答、转场方式、字母模式、视点以及开放与封闭式构图。最后通过案例将6个核心模块的组合、运用方式进行详细分析，着重列举并讲解了双人对话镜头、三人对话镜头以及多人对话镜头的设计方法。

　　本书希望能为读者建立起清晰、简单、实用的好莱坞模块式设计思路，并以这个设计思路为基础，帮助读者扩展思维，追寻更新颖的创意。

　　本书不仅适用于全国高等院校动画、游戏等相关专业的教师和学生，还适用于从事动漫游戏制作、影视制作以及要参加专业入学考试的人员。

图书在版编目(CIP)数据

　动画分镜头设计/余春娜，张乐鉴　编著.—2版.—北京：清华大学出版社，2018（2024.1重印）
　(普通高等教育动画类专业"十三五"规划教材)
　ISBN 978-7-302-48647-3

　Ⅰ.①动… Ⅱ.①余… ②张… Ⅲ.①动画片—镜头(电影艺术镜头)—设计—高等学校—教材
　Ⅳ.①J954.1

　中国版本图书馆CIP数据核字(2017)第260953号

责任编辑：李　磊
装帧设计：王　晨
责任校对：成凤进
责任印制：沈　露

出版发行：清华大学出版社
　　　　　网　　　址：https://www.tup.com.cn，https://www.wqxuetang.com
　　　　　地　　　址：北京清华大学学研大厦A座　　　　　　　邮　　编：100084
　　　　　社 总 机：010-83470000　　　　　　　　　　　　　邮　　购：010-62786544
　　　　　投稿与读者服务：010-62776969，c-service@tup.tsinghua.edu.cn
　　　　　质 量 反 馈：010-62772015，zhiliang@tup.tsinghua.edu.cn
印 装 者：三河市铭诚印务有限公司
经　　销：全国新华书店
开　　本：185mm×250mm　　　印　　张：10　　　字　　数：213千字
　　　　　(附小册子1本)
版　　次：2013年6月第1版　2018年1月第2版　　　印　　次：2024年1月第10次印刷
定　　价：49.80元

产品编号：075399-01

普通高等教育动画类专业"十三五"规划教材
专家委员会

丛书序

动画专业作为一个复合性、实践性、交叉性很强的专业，教材的质量在很大程度上影响着教学的质量。动画专业的教材建设是一项具体常规性的工作，是一个动态和持续的过程。配合"十三五"期间动画专业卓越人才培养计划的方案，结合实际优化课程体系、强化实践教学环节、实施动画人才培养模式创新，在深入调查研究的基础上根据学科创新、机制创新和教学模式创新的思维，在本套教材的编写过程中我们建立了极具针对性与系统性的学术体系。

动画艺术独特的表达方式正逐渐占领主流艺术表达的主体位置，成为艺术创作的重要组成部分，对艺术教育的发展起着举足轻重的作用。目前随着动画技术发展的日新月异，对动画教育提出了挑战，在面临教材内容的滞后、传统动画教学方式与社会上计算机培训机构思维方式趋同的情况下，如何打破这种教学理念上的瓶颈，建立真正的与美术院校动画人才培养目标相契合的动画教学模式，是我们所面临的新课题。在这种情况下，迫切需要进行能够适应动画专业发展自主教材的编写工作，以便引导和帮助学生提升实际分析问题解决问题的能力以及综合运用各模块的能力，高水平动画教材的出现无疑对增强学生的专业素养起到了非常重要的作用。目前全国出版的供高等院校动画专业使用的动画基础书籍比较少，大部分都是没有院校背景的业余培训部门出版的纯粹软件讲解，内容单一，导致教材带有很强的重命令的直接使用而不重命令与创作的逻辑关系的特点，缺乏与高等院校动画专业的联系与转换以及工具模块的针对性和理论上的系统性。针对这些情况我们将通过教材的编写力争解决这些问题。在深入实践的基础上进行各种层面有利于提升教材质量的资源整合，初步集成了动画专业优秀的教学资源、核心动画创作教程、最新计算机动画技术、实验动画观念、动画原创作品等，形成多层次、多功能、交互式的教、学、研资源服务体系，发展成为辅助教学的最有力手段。同时在视频教材的管理上针对动画制作软件发展速度快的特点保持及时更新和扩展，进一步增强了教材的针对性，突出创新性和实验性特点，加强了创意、实验与技术的整合协调，培养学生的创新能力、实践能力和应用能力。在专业教材建设中，根据人才培养目标和实际需要，不断改进教材内容和课程体系，实现人才培养的知识、能力和素质结构的落实，构建综合型、实践型、实验型、应用型教材体系。加强实践性教学环节规范化建设，形成完善的实践性课程教学体系和实践性课程教学模式，通过教材的编写促进实际教学中的核心课程建设。

依照动画创作特性分成前中后期三个部分，按系统性观点实现教材之间的衔接关系，规范了整个教材编写的实施过程。整体思路明确，强调团队合作，分阶段按模块进行，在内容上注重在审美、观念、文化、心理和情感表达的同时能够把握文脉，关注精神，找到学生学习的兴趣点，帮助学生维持创作的激情，厘清进行动画创作的目的，通过动画系列教材的学习需要首先明白为什么要创作，才能使学生清楚创作什么，进而思考选择什么手段进行动画创作。提高理解力，去除创作中的盲目性、表面化，能够引发学生对作品意义的讨论和分析，加深学生对动画艺术创作的理解，为学生提供动画的创作方式和经验，开阔学生的视野和思维，为学生的创作提供多元思路，使学生明确创作意图，选择恰当的表达方式，创作出好的动画作品。通过这样一个关键过程使学生形成健康的心理、开朗的心胸、宽阔的视野、良好的知识架构、优良的创作技能。采用多种方式，引导学生在创作手法上实现手段的多样，实验性的探索，视觉语言纵深以及跨领域思考的提升，学生对动画

创作问题关注度敏锐度的加强。在原有的基础上提高辅导质量，进一步提高学生的创新实践能力和水平，强化学生的创新意识，结合动画艺术专业的教学特点，分步骤分层次对教学环节的各个部分有针对性地进行了合理规划和安排。在动画各项基础内容的编写过程中，在对之前教学效果分析的基础上，进一步整合资源，调整了模块，扩充了内容，分析了以往教学过程的问题，加大了教材中学生创作练习的力度，同时引入先进的创作理念，积极与一流动画创作团队进行交流与合作，通过有针对性的项目练习引导教学实践。积极探索动画教学新思路，面对动画艺术专业新的发展和挑战，与专家学者展开动画基础课程的研讨，重点讨论研究动画教学过程中的专业建设创新与实践。进一步突出动画专业的创新性和实验性特点，加强创意课程、实验课程与技术类课程的整合协调，培养学生的创新能力、实践能力和应用能力，进行了教材的改革与实验，目的使学生在熟悉具体的动画创作流程的基础上能够体验到在具体的动画制作中如何把控作品的风格节奏、成片质量等问题，从而切实提高学生实际分析问题与解决问题的能力。

在新媒体的语境下，我们更要与时俱进或者说在某种程度上高校动画的科研需要起到带动产业发展的作用，需要创新精神。本套教材的编写从创作实践经验出发，通过对产业的深入分析以及对动画业内动态发展趋势的研究，旨在推动动画表现形式的扩展，以此带动动画教学观念方面的创新，将成果应用到实际教学中，实现观念、技术与世界接轨，起到为学生打开全新的视野、开拓思维方式的作用，达到一种观念上的突破和创新，我们要实现中国现代动画人跨入当今世界先进的动画创作行列的目标，那么教育与科技必先行，因此希望通过这种研究方式，为中国动画的创作能够起到积极的推动作用。就目前教材呈现的观念和技术形态而言，解决的意义在于把最新的理念和技术应用到动画的创作中去，扩宽思路，为动画艺术的表现方式提供更多的空间，开拓一块崭新的领域，同时打破思维定式，提倡原创精神，起到引领示范作用，能够服务于动画的创作与专业的长足发展。另一方面根据本专业"十三五"规划的目标和要求，教材的内容对于卓越人才培养计划，本科教学质量与教学改革以及创新团队培养计划目标的完成都有积极的推动作用。

余春娜

天津美术学院动画艺术系

前言

 电影是一种类似梦境的艺术形式。它由海量的片段组成，看似联系紧密，但在时间、空间上又自由地跳跃。每次从电影院出来的时候，我都会有一种恍惚的感觉。电影院门口的现实环境几乎无法将我从梦境中完全拉回来。往往要走很远的一段路，才能渐渐回到现实中。这种感觉在看了好莱坞电影以后尤其强烈。开始以为是因为题材的新颖，文化的活力，造成了好莱坞电影无与伦比的魅力。后来发现好莱坞的内容是极其多元且丰富的。题材、文化这些其实是没有可比性的。在这方面，不同的观众会有非常个性的选择。那么我们究竟要学习什么才能让电影具有摄人心魄的魅力呢？方向在哪里呢？笔者通过学习好莱坞的剪辑模式后，第一次明确了剪辑所追求的目标——"临场感"。摄影机所处的位置就是观众在事件中的位置。观众在哪儿看这个事件，看到了什么，看了多久，这些都是由分镜头设计者决定的。设计分镜头的过程中，我们绝不能忽略观众这个母体。

 笔者始终觉得好莱坞电影能够风靡全球是因为它的剪辑模式是目前为止最优秀的。这是一种模块式的剪辑模式，就像"乐高"玩具一样，给你的是一块块四面带有插头的积木，由你自由组合创造。它的规则极其简单、清晰，但是拓展性非常高。你在其中会自然地获得"临场感"，但几乎感觉不到模式化带来的束缚。

 本书的教学思路力求简明，围绕"临场感"这个核心目标。从介绍分镜头设计的工作方式开始，向读者逐一介绍基本设计步骤、标示方法，以及镜头中空间和时间的基本建立方法。然后详细讲解好莱坞剪辑模式中的6个核心模块——动作轴线、链式问答、转场方式、字母模式、视点以及开放与封闭式构图。再通过大量的案例分析，让读者了解这些模块在实际影片中产生的作用和组合方式。让读者在学习之后，可以通过手中简单的6块积木，能将自己的想象力清晰流畅地释放出来。

 本书中有一些关于"镜流"效果的设计细节讲解，这些部分属于前人累积的经验，目的是为了能让影片的剪辑尽量流畅，达到无衔接感的"镜流"效果。笔者对经验始终抱有"戒心"，学到的时候确实欣喜，但也时刻警惕其带来的束缚。好比金字塔砌得越高，面积越小一样。经验越丰富，思维越难发散。为了防止这一情况，本书在第1章就着重介绍了一种工作方式，那就是"直觉式"和"反思式"两种工作方式交替应用。"生长"出一件作品，用你的经验给出"直觉"，用你的理性"反思"出狭隘。这是一种非常科学的艺术创作思路，也同样适用于绘画、设计等其他艺术行业。

 本书针对的主要读者是动画专业的学生，所以本书分析的案例也都是动画片。虽然动画片的制作工艺复杂而且独特，但是在分镜头设计上，并不要考虑中期制作或者后期制作的技术难

前言

度和问题。应该单纯地停留在分镜头设计一个层面的问题考虑,切忌让中后期的技术难度让自己在设计镜头时畏首畏尾,无端地束缚自己的创造力。说到底,制作梦境这么美好又私人的事情怎能被外部因素干扰呢?

设计分镜头是需要强大的空间记忆能力和绘画能力的。虽然视觉美感在分镜头设计里是第二位考虑的问题,但也是不可缺少的因素。这些能力不是本书内容能够教给读者的,需要读者学习和提高绘画、美学知识。

通过学习分镜头设计,让我们能对影视动画作品的设计有个基础的认识。让我们具备分析优秀作品的能力,从而汲取经验。也让我们的创作思路更清晰,更有依据,更能判断好坏。希望读者能通过本书的内容创造出属于自己,但又能清晰控制的梦境。

本书由余春娜、张乐鉴编写,在成书的过程中,李兴、高思、王宁、杨宝容、杨诺、白洁、刘晓宇、张茫茫、赵晨、赵更生、陈薇、贾银龙、马胜、高建秀、程伟华、孟树生、邵彦林、邢艳玲等人也参与了本书的编写工作。由于作者编写水平有限,书中难免有疏漏和不足之处,恳请广大读者批评、指正。

本书提供了PPT课件和考试题库答案等立体化教学资源,扫一扫右侧的二维码,推送到邮箱后下载获取。

编　者

动画分镜头设计（第二版）

动画分镜头设计（第二版）

第1章
基础的分镜头概念

- 影像化
- 分镜头中的空间关系
- 分镜头中的时间关系
- 转场

1.1 影像化

1.1.1 何为剪辑风格

　　剪辑（Continuity），其包含连续性、串联及衔接的意思。剪辑风格（Continuity Style），直译为画面的串联样式。此概念我们用漫画来举例是最容易理解的。早期连环画就是不具备"剪辑风格"的分镜头，虽然也有叙事性，也区分了景别，但是对画面之间的衔接是不做设计的，每幅画面配合文字独立设计，首先考虑的是画面的美感。而如今的漫画，已经大量运用了电影剪辑的技巧，电影般的"现场感"让观众体会到了更强的感染力，这不是单幅画面所能达到的效果，而是由一连串的画面"剪辑"而成的效果。

　　所以说，分镜头创作所追求的是串联画面的现场感和独特风格。在不失去现场感的前提下，设计出新的串联画面的方式，将是我们不断研究的内容。

THE TERRORDROME. MOMENTS LATER.

COBRA COMMANDER--

I'M A CONNOISSEUR OF *PRECIOUS* METALS, DESTRO...

AND I'M IN *NO MOOD* TO BE *SICKENED* BY THE SIGHT OF *YOUR* IRON FACE,

MY *APOLOGIES*, COBRA COMMANDER--

ARE YOU A *MAN* OR A *DOG* BENEATH THAT MASK, DESTRO?

GUARDS! REMOVE THIS *WHIMPERING CRETIN* FROM MY SIGHT!

MEGATRON *DEMANDS* A DETAILED *REPORT* FROM THE SOUTHERN PERIMETER OF OUR *DEFENSES*...

BUT WE HAVE *LOST* RADIO CONTACT WITH *BOTH* OF OUR OUTPOSTS THERE--SHRINE *AND* CASTLE.

MEGATRON *DOES NOT RULE* COBRA!

COMMANDER, EVEN *STORMSHADOW* IS INCOMMUNICADO.

MIGHT I *HUMBLY* SUGGEST--

DISPATCH A SQUADRON OF *RATTLERS* FOR *RECONNAISSANCE.* DESIGNATE *WILD WEASEL* AS WING LEADER.

WHAT? THAT *SLAVERING,* PSYCHOPATHIC *BRUTE?*

GO!

MADNESS AND *GENIUS* SOMETIMES WALK *HAND-IN-HAND,* DESTRO...

ZARTAN-- ARE YOU *LONELY?*

COME OUT AND *PLAY.*

1.1.2　影像化的工作方式

　　分镜头设计面临的最大问题就是将剧本中的文字描写影像化。我们创作时很少在大脑中已经持有某个特定的目标。在面对空白镜头时，往往我们大脑中也是空白的。这时我们应该抱怨没有灵感，然后去休息吗？答案是否定的，团队工作中不可能给我们无限的等待时间。所以影像化的工作过程应该分两步，首先是直觉式的将每一段戏影像化到镜头框中，这个过程不需要准确，不需要思考，只是按照你的惯性思维，将剧本中的文字变成画面，然后进行反思式的调整修改。如果是独立创作的作品，那么这个反思式的调整过程可以一直延续到中期制作。

这里给出的其实是一个基本的视觉设计类的工作方式。在做视觉设计工作的时候，千万不要停留在思维或者文字的层面上讨论，那往往是徒劳的。一定要拿出一个直观的、可视化的草图，然后围绕这个草图进行讨论，调整、修改成一个完整的作品，可以比喻成一个事物的生长过程。

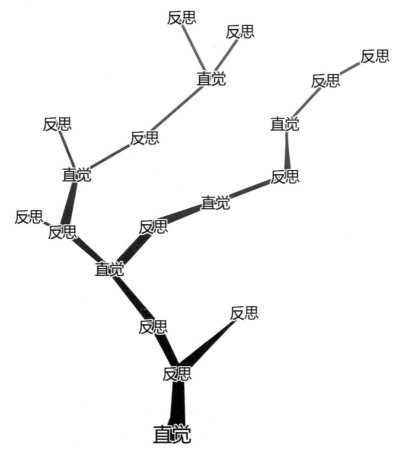

1.2　分镜头中的空间关系

1.2.1　景别

景别的变换规则：只要我们知道接下来的每个镜头都是这个全景中的一部分，那么在不换场景的情况下就可以变换景别。

景别是以镜头内主体物的拍摄部分大小来划分的。现今主要的景别有远景、全景、中全景、中景、中近景、近景、特写和大特写8种划分方式。

以人物作为参照的景别划分方法如下。

下面来介绍几种有代表性的景别。

■ 特写

特写镜头是与主体物距离最近的一种取景方式，给观众设立了一种进入角色私人空间的观察位置。这种镜头能让镜头中的角色向观众敞开心扉，使任何情绪上的细微变化都能让观众轻易看到，所以很容易让观众与银幕上的主体建立一种亲密关系。但是这种观察方式也同样有强烈的侵犯隐私感，过度使用会给观众带来不悦。

特写镜头的常用范围是：表达角色复杂细致的心理活动以及检视主体物。

特写镜头还有两个优点是很容易和其他镜头连接，而且中期制作容易。

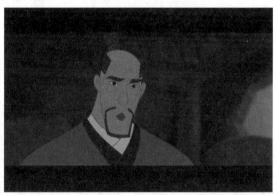

■ 中景

中景可以捕捉到演员的姿势和肢体语言，同时可以捕捉到面部表情的细微变化，是较为全面的取景方式，同时也是使用频率最高的取景方式。

中景的常用范围是多人对话镜头，常与特写连用。

■ 全景

　　全景是一种将所有镜头内容都涵盖在内的说明性取景方式。这种取景方式拍摄的内容较多，而且重点不明确，缺少细节。但是能非常快速地交代出当前戏的所在场景。所以往往放在每场戏的开头，常被特写和中景取代。

　　全景的常用范围是说明角色所在的场景。

1.2.2　动作轴线原则

　　动作轴线原则是剪辑中摄影机摆放位置最基本的法则，即180°假想线原则。我们要在每场戏的拍摄前根据角色位置或者角色视线方向设计出一条轴线，然后以这条轴线为准线，将整个拍摄空间分成两个区域。而只要这场戏没拍完，不管镜头取景如何变化，内容如何变化，摄影机只能在其中的一个区域里进行拍摄，并且面向轴线。如果摄影机移动到另一个区域中，则称为越轴。观众会因为一个全新的背景，而感到迷惑，从而导致整个拍摄画面产生空间混乱的现象。

　　动作轴线原则的目的很简单，即组织摄影机角度，将画面中的方向感与空间感保持一致，方便未来剪辑，并且减少画面中光影的设计难度。

三角机位系统

使用动作轴线时，有一个传统的摄影机摆放方法，被称为三角机位系统。这个系统所确定的3个摄影机摆放位置，可以将这180°的轴线空间内所有基本镜头都拍到，而且所有镜头都可以互相连接。所以这个根据动作轴线原则所衍生的将3台摄影机按照三角位置摆放的拍摄系统被称为三角机位系统。

三角机位系统可以产生5种摄影机基本摆放机位，即斜角单人镜头（中景或特写）、双人主镜头、过肩镜头、单人主观镜头（中景或特写）和侧拍镜头。

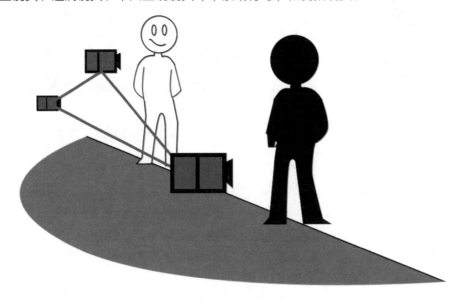

■ 建立新的动作轴线

　　当剧情需要同场越轴拍摄时，我们可以通过设计一个转轴镜头来转动轴线。轴线的转动需要镜头中角色目光的引导、角色位置的移动或者摄像机的移动。但是要注意，转轴镜头是不能中断的平滑移动的镜头，为的就是让观众能够顺利地建立起画面中的空间位置。

　　一旦建立起新的动作轴线，摄影机的位置就可以进入新的工作区域内，拍摄新出现的角色和转轴镜头中角色的对手戏。如果需要再回来交代前一个动作轴线中的角色，那么只需将摄像机按照旧的动作轴线移动即可，这被称为再交代镜头。

　　如果上述的越轴拍摄方法不能恰当表现当前叙述的内容，那么我们可以用一个过渡镜头来强行越轴。这个过渡镜头需要拍摄一个与当前场景动作相关，但是空间位置无关的镜头，插入在两个不同轴线的镜头之间。

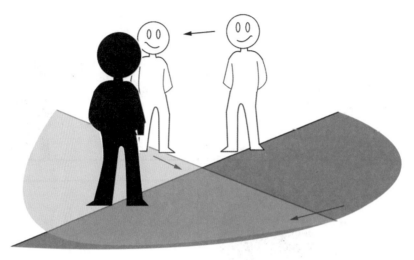

运动镜头的轴线设计

在运动的镜头中，轴线是根据镜头中主体的运动路径确立的。如果运动的主体物不止一个，那么我们可以在主体物之间建立一条额外的动作轴线。这条动作轴线的设计依据是主体物的视线方向，但并非限制于主体物的主视角镜头中，这条轴线被称为暗示的视线，可以和主体动作轴线同时使用，并进行任意切换。

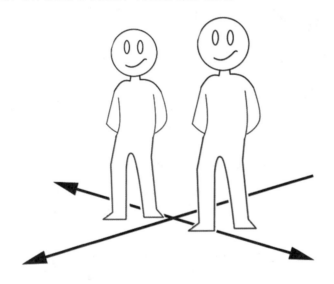

运动镜头的越轴方法

在运动镜头中建立新轴线的方法有以下3种。

（1）运动主体以新的运动轴线方向运动。

（2）摄影机可以任意移动越轴，只要画面中主体物不变。

（3）一个新的运动主体进入画面，并且形成一条与原轴线不同方向的运动路径。

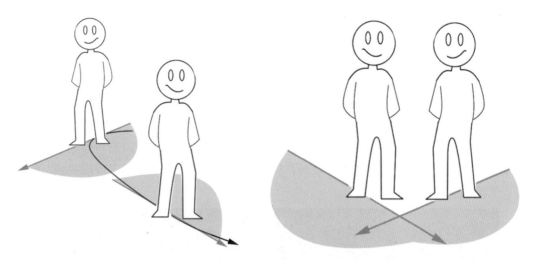

这三者之间的关系很大程度上决定了我们的设计范围。

1.2.3 角色动作范围

我们在设计安排角色位置的时候，要考虑3个因素：环境空间范围、角色动作范围和摄影机位置。环境空间范围的大小决定了角色动作范围的大小，而摄影机如果处于角色动作范围之内，那么随着角色的运动，摄影机就要进行大幅度的调度来保持角色维持在镜头内，同时剪辑的密度也会随之提高，而且角色在镜头内的大小变化会很大。而摄影机如果处于角色动作范围之外，那么摄影机调度的范围就会非常微小，甚至可以完全不调度，演员在镜头内的大小也能保持得非常一致。但是我们在设计时会发现摄影机位置的选择并不是那么自由，如果环境空间非常狭小，而根据情节安排角色动作的范围又很大，这时摄影机就无法找到角色动作范围之外的摆放位置。那么我们在整个镜头设计中，就必须基于高密度剪辑、频繁的角色大小变化和大幅度的摄影机调度来进行设计。这看起来是一个巨大的束缚，但是同时也是一个机会，让我们可以设计出更绝妙的镜头方案。

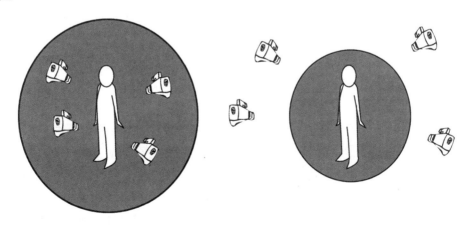

1.3　分镜头中的时间关系

　　同样的事情如果以不同的时间顺序发生，意思将会改变。例如，女孩先坏笑，然后胖大妈屁股燃烧起来，那么我们会认为胖大妈的屁股燃烧是结果，女孩的坏笑是原因。就会形成女孩陷害胖大妈，造成她屁股燃烧的逻辑关系。但如果反过来，胖大妈的屁股先燃烧，然后女孩坏笑。那么我们的逻辑关系会变成因为看到胖大妈的屁股在燃烧，所以女孩嘲笑她。此例强调了在讲故事时，镜头的时间关系极大地影响了逻辑关系，而且观众习惯的逻辑顺序是先因后果。

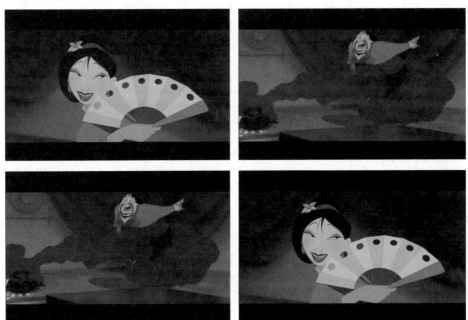

1.3.1　用问答方式来驱动故事

　　因果关系是情节产生的原因。但是直接的因果关系叙述方式又缺少观众的参与。我们需要设计情节的次序和呈现方式，让其变成问答方式，刺激观众去思索，强迫他们参与到故事中，只要悬疑在，扣人心弦的效果就会长久保持。

　　镜头之间的问答关系可以从以下3个层面来建立。

　　（1）时间：子弹从枪口飞出，男子头部粉碎。（子弹飞向何方？）

　　（2）空间：监狱全景，锈迹斑斑的铁窗。（情节发生的具体位置是哪里？）

　　（3）逻辑：拿着电棍的狱卒，苦闷的囚犯。（他想干什么？）

　　问答式的剪辑还会引发观众的心理预期。例如"子弹从枪口飞出，男子头部粉碎"这两个镜头会调动观众各式各样的知识储备。观众会从各种各样的主观角度去猜测"是谁开枪？在哪儿开枪？为什么开枪？什么时候开的枪？"一旦问题被抛出，观众的思路

就很容易被情节牵着走。

问答式的剪辑可以用许多镜头来完成一轮问答，也可以简单到两个镜头完成一问一答，在整体节奏设计上是非常灵活的。

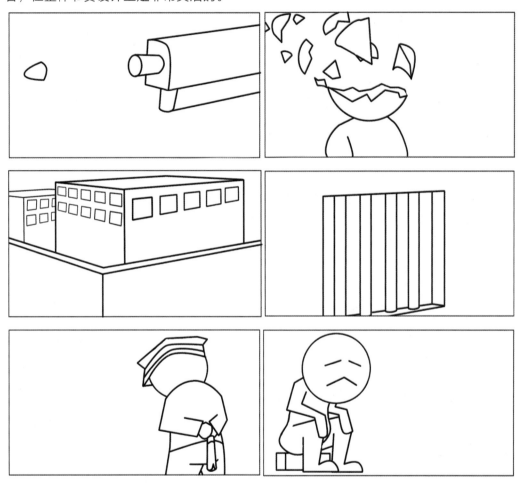

1.3.2 链状问答的设计

问答式的剪辑应该设计成链式的衔接关系。问题中包含了上一个答案，而答案中又隐含了下一个问题。这样的设计将会使整部影片结构非常紧凑。

举例说明如下。

情节：A角色开枪将B角色击毙后被抓入狱，在监狱中被B角色的弟弟C角色反复虐待。

简单直接的剪辑方式：

镜头1：A角色满面怒容地开枪。

问题：冲谁开枪？

镜头2：子弹从枪口飞出。

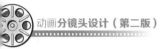
问题：飞向何方？

镜头3：B角色头部粉碎。

答案：B角色。

镜头4：监狱全景。

问题：发生在监狱哪里？

镜头5：锈迹斑斑的铁窗。

答案：在监狱的牢房中。

镜头6：C角色拿着电棍往前走的背影。

问题：他去干什么？他是谁？

镜头7：A角色满脸愁容地坐在牢房里。

问题：他为何苦闷？

镜头8：C角色用电棍猛击A角色，并大喊："为我哥哥！"

答案：C角色是B角色的弟弟，为哥哥，报复性殴打被囚禁的A角色。

这样简单直接的剪辑方式，造成观众容易预期结果，每个问题和答案都各自独立，缺少扣人心弦的悬疑效果。

链式的问答剪辑设计：

镜头1：监狱全景。

问题：发生在监狱哪里？谁在监狱？

镜头2：C角色拿着电棍往前走的背影。

问题：他是谁？他去干什么？他在哪儿？

镜头3：锈迹斑斑的铁窗。

答案：在监狱的牢房中。

问题：谁在牢房中？

镜头4：A角色满脸愁容地坐在牢房里。

答案：A角色在牢房中。

问题：他为什么在牢房中？

镜头5：子弹从枪口飞出。

问题：子弹飞向何方？

镜头6：B角色头部粉碎。

答案：B角色。

问题：谁打死的他？

镜头7：A角色满面怒容地开枪。

答案：A角色。

问题：C角色是谁？他去干什么？（这个问题一直存在）

镜头8：C角色用电棍猛击A角色，并大喊"为我哥哥！"

答案：C角色是B角色的弟弟，为哥哥，报复性殴打被囚禁的A角色。

　　我们将这段情节拆散，然后把问题和答案重新设计顺序，让每个答案带出新的问题，并且让一个问题一直得不到答案并贯穿始终。这样整个叙事就紧密地连成了一体，镜头间充满了问答关系。

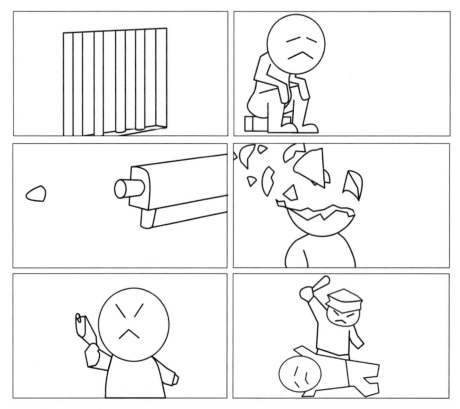

但是要注意，在每一段情节开始前，都要有一些交代性的镜头，让观众明确时间、地点、时代背景等内容，不然观众会失去逻辑基点而无法对接下来的问题产生主观猜测，参与到情节当中。但交代性的镜头未必要局限于一个全景，可以通过一些标志性的物品或局部场景来表现。

1.3.3　剪辑点的设计

正常切断镜头的时间是在完成一段表演之后。例如一段表情、一段台词、一套动作等。但是如果镜头中的主体物持续运动，那么我们的切点就要放在动作发生的过程中，这样可以隐藏剪辑点，使镜头能够自然切换。例如一拳击出，镜头不要切在出拳前或者出拳后，而是在拳头向前击出的过程中，然后可以接对手挨打的镜头或者躲开的镜头等，让衔接过程非常流畅。

当衔接主体移出画面，再次移入画面的镜头中，常见的切点是角色的一部分仍在画面内，这样能让两个镜头的过渡时间紧密相连。

但如果两个镜头不是一个场景，则需要让角色彻底移出画面并维持空镜头1~2秒，接下来在角色移入画面前也同样先给出1~2秒的空镜头。两端的空镜头接近叠化镜头，能让观众感觉到两个镜头间时间的流逝。

1.4 转场

镜头的衔接方式通常用来表达时间和空间的变化方式。总结到现在一共有10种方式，即剪切、叠化、聚焦到失焦、匹配镜头、划变、动作划变、变形、淡接、停帧和分割画面。

1.4.1 剪切

剪切最常用于现在时的连接，也就是说两个镜头之间的时间没有被任意压缩或延长，即可使用剪切的方式。但是现在已经大量使用剪切来连接蒙太奇镜头，以形成压缩时间的效果。例如在动画片《人猿泰山》中，幼年泰山跳入湖中以后，直接接入一个成年泰山从湖中跃出。这两个镜头没有采用老派的叠化方式衔接，而是选择了剪切的方式，结果反倒让这段戏节奏明快而且充满活力。

1.4.2 叠化

叠化是一种非常柔和、利于隐藏剪辑痕迹的转场方法。在早期非常流行，曾一度到了泛滥的境地。现在主流的转场方式变成了剪切，使得叠化又新鲜了起来。叠化其实是一个"补丁"的作用，它能让两个不同时间和空间的镜头非常柔和地衔接在一起。"缝补"两个镜头之间脆弱甚至荒唐的逻辑关系，所以叠化在早期常用来表达蒙太奇镜头。

蒙太奇的定义较为古怪，对于欧洲人而言，所有的剪辑都可以称为蒙太奇。而对苏联的电影人而言，蒙太奇意味着联想式剪辑的特殊风格。例如在一个捂着头表情痛苦的特写镜头中，叠化一个沸腾的水壶，来表现一个人头痛欲裂的感觉。当然这种老派的表现手法现在已经不用了。但就是因为如今已经罕见的叠化处理手法，为我们提供了旧法新用的空间。

1.4.3　聚焦到失焦

在一个镜头的结尾处逐渐失焦，直到画面完全模糊。然后叠化至下一个镜头，而下一个镜头的开始处也是完全模糊的失焦画面，然后逐渐聚焦使画面变得清晰。这种转场方式也属于叠化的技术范畴，这种方式几乎将两个镜头完全融合，常用于第一视点镜头。例如角色面部中拳后逐渐昏迷，等醒来时发现自己身在医院。

1.4.4　匹配镜头

匹配镜头是指两个镜头拥有相同的画面元素且位置相同，通过叠化镜头将两个镜头画面中的差异部分交换。例如从一个戴着圆眼镜的角色面部特写，叠化到带有一轮圆月的夜景，让眼镜变成圆月。

1.4.5 划变

　　这是一种类似拉幕布式的转场方式。让一个镜头的画面划过另一个镜头的画面，并替代它。划变的方式可以任意设计，例如垂直、水平、斜角、圆形、方形、螺旋形等。总之使新的镜头画面去除旧的镜头画面即可，这是一种非常古老的转场方式，如今已经不再使用了。除非要刻意展现好莱坞20世纪三四十年代的风格，不然不会使用。

1.4.6 动作划变

　　这种转场方式其实是结合了划变和匹配镜头两种方式，用同样的角色动作来连接不同场景间的镜头，或用同样的场景来连接不同景别的镜头。例如，角色向镜头左方猛击一拳，背景是闹市，然后下一个镜头继续角色的上一个动作，这一拳打中了一个拳击手，而且背景换成了拳击擂台，这样就可制造出一个衔接无缝的剪辑效果。

1.4.7 变形

　　在极为特殊的情况下，可以通过将画面中的主要角色进行变形来转场。如今大量应用在数字动画中，可以将整个画面内容变形重组，形成转场的结果。

1.4.8　淡接

将当前镜头淡出到黑画面，然后再由黑画面淡入到下一个镜头的转场方式被称为淡接。这种转场方式有极强的分隔感，甚至中断了叙事，往往用于新章节的开始。例如，在都市环境中，一对情侣相拥坐在河边，画面淡出，然后再淡入时，已经是墓地，一个男人在悼念他的妻子。

当然淡接可以用任何颜色而并非是黑色，主流的颜色是黑色和白色。

1.4.9　停帧

停帧是一种20世纪60年代流行的转场方式，其将当前镜头突然停止在一帧画面上几秒钟，然后剪切到下一个镜头。这种转场方式流行于20世纪60年代，现在已很少使用了。

1.4.10　分割画面

分割画面是将当前镜头缩小后摆放在银幕的一角，同时让下一个镜头或多个镜头一起出现在银幕上，然后再放大下一个镜头的转场方式。这种转场方式有多种设计方法，例如将当前的镜头复制成环状，然后旋转至下一个镜头。但这种转场效果临场感很差，所以大多用在广告领域，极少用在故事片中。但现在由于漫画改编电影的作品越来越多，而这种转场方式又很容易设计出漫画风格，所以又被重新启用在动漫故事中。

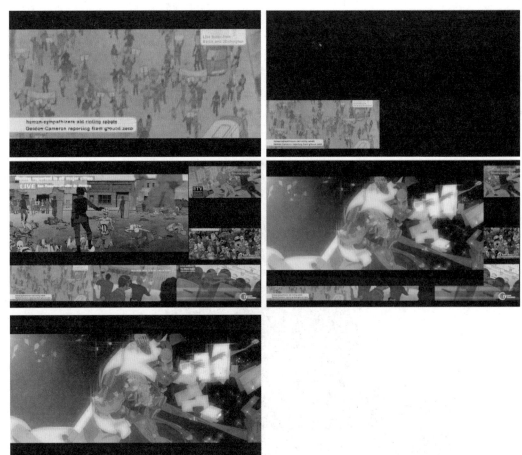

第2章

基础的分镜头设计思路

- 解析剧本
- 美术设计工作
- 故事板的设计

分镜头的设计工作离不开剧本、角色设计和场景设计。所以在设计分镜头前，首先要对剧本进行深刻的理解。然后进行拆解和重组，让其更适合影像化，更具备临场感。

2.1 解析剧本

2.1.1 文字分镜头初稿

拿到剧本后，首先要做的工作是将剧本拆解成文字分镜头。将剧本中容易影像化的文字描述，按照场景分成大的段落，然后将不易影像化的文字描述，标明后放在这些段落旁。

接下来我们就要逐段思考以下4个基本问题：

（1）摄影机放在什么位置？（这决定于观众或主视角角色的视点）

（2）镜头的景别是什么？（这决定于观众或主视角角色与拍摄对象的距离和目光所聚焦的位置）

（3）拍摄角度是怎样的？（这决定于观众或主视角角色与拍摄对象的关系）

（4）是否需要中断或者移动摄影机？（这决定于观众或主视角角色的视点是否需要变化）

这4个问题往往不能一次全部解决，我们还是可以先采用直觉式的工作方式，将答案填满，然后再回过头来反思这些问题的答案。

整个文字分镜头的创作可以自由配合草图来说明。

2.1.2 文字分镜头二稿

在二稿中需要将那些不易影像化的文字描述出来，用表演或者镜头暗示的方式填充到初稿中，丰富整个情节。因为有初稿清晰的逻辑基础，所以这项工作不会像刚开始一样无从下手。

2.1.3 文字分镜头终稿

最后将所有文字按照镜头分段整理清晰，并标注好摄影机位置、景别、拍摄角度和摄影机的移动方式。尤其需要注明的是镜头中的暗示内容以及必须出现的表演细节，以便接下来的影像化工作。

2.1.4　分析场景和角色造型

我们整理完文字分镜头以后，就要根据场景设计和角色设计来调整角色的表演位置以及摄影机的拍摄位置。这项工作主要是为了避免场景中的景物或者体型较大的角色遮挡镜头，造成画面中信息传达的流失，同时也是为影像化构图做好前期准备。如果是独立作业或者分镜头设计者就是导演，那么我们还可以对场景的设计进行一些调整，以方便取景和角色调度。

而针对角色的体型大小和身体比例，我们在取景时还要给角色预留出足够的表演空间。

2.2　美术设计工作

2.2.1　分镜头草图初稿

动画分镜头草图的第一步创作是一个"直觉式"的工作过程，工作时间甚至可以是琐碎的，在分镜头剧本的基础上开始。

开始的工作方式不必是线性的，可以从分镜头剧本中任何一个段落开始，将灵感闪现的部分先绘制到纸上。这个过程是非常自由的，可以将必须出现的角色调度、镜头调度甚至不必要出现在分镜头里的光影变化和表演细节等绘制在纸上。总之只要是有灵感的部分，都将其变成画面，然后逐一填补剩下的空白镜头，整个过程完全是"直觉式"的将灵感影像化。

2.2.2　分镜头草图二稿

在第二步创作中，我们要对第一阶段根据灵感和"直觉式"绘制的镜头画面进行第一轮的"反思式"工作。这个阶段需要调整的是镜头的剪辑风格，也就是每个分镜头画面之间串联方式的设计。这个工作阶段会有些地方难以用画面表示，需要一些文字描述内容进行补充。但是我们要把握一点，就是尽量用画面去表示镜头的剪辑，这个过程也就是"镜流"的设计。在这个阶段的设计稿画面中只需有基本的角色位置和背景即可。

2.2.3　分镜头草图三稿

在第三步设计中，我们要回过头来反思角色的调度，也就是每个镜头中角色位置移动的范围，以及两个甚至多个镜头之间角色移动的衔接方式。在此我们不仅要考虑是否符合剧本内容，更多的要根据角色性格，为未来角色的表演设计出最佳的空间和景别。

2.2.4 分镜头草图四稿

在第四步设计中，我们主要反思的内容是镜头调度。这个过程非常费力，因为动画制作不像电影那样可以拿摄影机任意拍摄，我们需要在分镜头阶段设计得非常精确，才能在未来制作中减少成本和时间。在镜头调度方面，最需要考虑的首先是观众的临场感，其次是角色表演的最佳展现程度。在这个过程中我们可以调整前几步镜头中角色的位置来解决这一问题。

2.3 故事板的设计

当分镜头草图设计完整后，我们就可以进行故事板的创作了。故事板的目的是提供给动画师一个故事的全貌。故事板需要非常准确、细致地绘制出除了角色表演之外的所有影片内容，并用文字方式细致地阐述出角色的表演内容。

分镜头设计人员需要在整个故事板的设计过程中与导演密切配合。最佳的工作方式是与导演一起将剧本对白念一遍，并且将所有的场景都演练一遍，帮助导演找到表达其意象的最佳方法。

2.3.1 图解镜头的技巧

图解镜头的技巧如下。

- 摇镜头和移动镜头。
- 升降镜头。
- 推轨镜头和变焦镜头。
- 镜头间的转换。

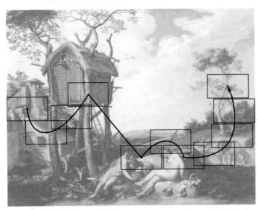
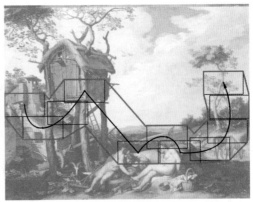

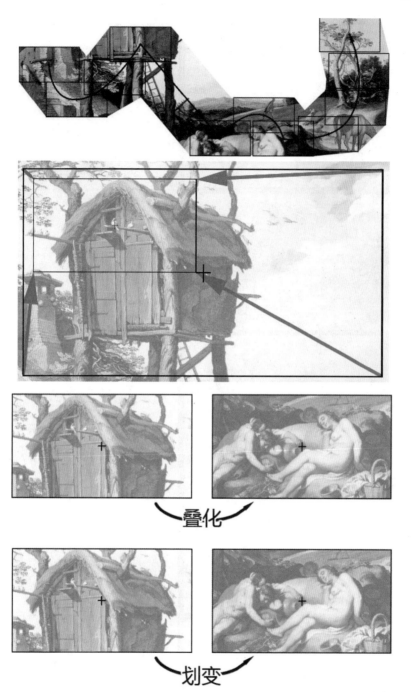

叠化

划变

2.3.2 气氛的把握

在故事板绘制的过程中，始终要考虑整个镜头气氛的表现，切忌做成机械僵硬的图示。主要的光影变化、自然气候环境，以及角色的代表性表情都要根据当前镜头内容所要表达的气氛而设计。

カット	画　面　（六画面）	内　　容	秒
1131.		じりじりと後退　男達 しながら しゃにむに撃つ　ファ〜ッ! 男達 のくり返しのタイミングがずれて。	1+12
1132.		弾を浴びつつ 伏の MGの銃身が はね上がって。	
		撃つ!（10K位）　S.E. ドDD ドDD ドDD	1+18
1133.		壁をぶち抜く 弾道が 速いPAN急遽につまって FIXへ	

スタート壁イメージ　二の間から　接ぎでもいいです
急遽PANは。

（3+6）

2.3.3 动态故事板的制作技巧

　　当我们确定故事板具体的内容以后，还要做的工作就是确定每个镜头播放的时间。这个工序为未来中期制作的成本和工作量的控制提供了非常重要的参考数据。但是面对静止的画面我们很难估算出精准的镜头播放时间。所以我们需要用一种简捷的方式来预演一遍故事板中的戏，这就需要数字软件的辅助。用软件中预存的基本角色形象或者建立一些几何形体，将每个镜头的角色调度、镜头调度、包括对白都准确地演练一遍，然后将每个镜头的时间记录下来，标注在故事板旁。

　　这个工作一方面能使导演和分镜头设计人员非常直观地看到未来的影片效果，可以进一步细致地反思整个设计内容，另一方面可以准确直观地传递影片的制作要求给接下来的中期制作人员。这里推荐Posers，这是一款非常适合用来制作动态分镜头的软件。

第3章

基础的应用
方法

- 镜流
- 交代场景的技巧
- 交代角色情绪的技巧

3.1　镜流

镜流是指镜头的连接显现出一种近似河流的运动效果。它可以是汹涌的、宁静的或是曲折的，甚至是中途折返的。它的运动方式、方向是由情节决定的，但必须是流畅的。

一个段落当中，无论镜头间的关系设计得多么复杂，有两种元素对我们理解影像化工作是相当基础的，那就是景别和拍摄角度。这两者决定了镜流的主要及外在的变化因素。

3.2　交代场景的技巧

景别的设计在分镜头设计中非常重要。它将强化故事情境中的气氛、视点、韵律、节奏、情感距离和戏剧意图的表达。

下面通过交代一个教室的场景，来探讨景别变化所带来的不同结果。基本的剪辑方式有如下3种。

（1）从全景开场，然后向教室逐渐靠近。

（2）从教室局部特写开始，逐渐向后拉动镜头显示教室全貌。

（3）以一系列特写镜头来拼凑成一个整体的感觉。

基于这3种剪辑思路，我们可以通过改变"镜头移动速度"、"镜头移动方向"、"镜头移动路径"和"镜头景别变化"这4个元素组合出来多种剪辑方案。

● 镜头水平位置缓慢推进教室。

● 镜头水平位置快速推进教室。

● 镜头水平位置缓慢推进教室中讲台的一个特写。

● 镜头水平位置快速推进教室中黑板的一个特写。

● 镜头俯视位置缓慢推进教室。

● 镜头俯视位置快速旋转推进教室。

● 镜头俯视位置快速旋转至水平位置，然后缓慢推进至讲台的一个特写。

● 镜头水平位置从黑板的一个特写缓慢拉远至教室全景。

● 镜头闪过一连串的特写镜头，最后在一个教室的全景同时镜头缓缓拉远。

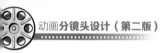

3.3 交代角色情绪的技巧

这些景流设计方案的选择基于一个原则，那就是要给观者一个什么样的情绪。摄影机的移动就是观众在电影中位置的移动，而景别是观众观察的视觉中心位置。但这些是由分镜头设计师决定的，这里有两个问题要一直关心，那就是尊重观众的感受和引导观众的方向。所以说，看上去镜头设计的空间很大，但是可选择的设计方式很小。当然也要反过来看，看上去规则明确，但是新的设计方案一定还有。

下面用一个文字分镜来说明设计思路和方法。

■ 剧情

一个中年男子在阳光灿烂的上午，缓缓地走入湖中……

■ 文字分镜

1. 风吹动树枝，将地面上的光斑摇动起来。

2. 湖边的长凳上坐着一个中年男子。

3. 树叶缝隙透过来的光线在他忧郁的面孔上游走。

4. 他缓缓站起身。

5. 缓缓走入湖中。

6. 湖水渐渐没过他的头顶。恢复平静，似乎一切从未发生。

我们先做一个"直觉式"的设计。

镜头1：特写。地面上阳光透过树枝间的缝隙形成的光斑在随风游走。

镜头2：全景。湖边的长凳上坐着一个中年男子。

镜头3：特写。男子表情忧郁，光斑在他脸上游走。

镜头4：中景。男子起身。

镜头5：全景。男子缓缓走入湖中。

镜头6：全景。男子沉没在湖水中，湖面恢复平静。

这是一个毫无灵感的"直觉式"的设计。所有镜头的安排都是为了将文字分镜中的内容交代清楚。这样的镜头设计好处是非常平实，观众会感觉很平静舒服，但是角色肢体表演很少，再加上特写镜头不够，无法充分表达角色的剧烈情感波动。

下面再用"反思式"的设计方法，尝试加入特写镜头，强化角色细微情感的表达。

镜头1：特写。树枝间的缝隙中阳光洒落，镜头缓慢顺着阳光拉远、下降到湖边的全景。

从阳光灿烂的情绪一直到整个环境的交代。镜头缓慢顺滑的调度，保持整体气氛宁静和谐。

镜头2：中景。湖边长凳上的男子。

交代角色出场。

镜头3：特写。男子睁开低垂的双眼，眼中布满血丝，光斑游走到眼睛，瞳孔收缩，眼睛被光线刺痛紧闭。

镜头4：特写。干裂的嘴唇痉挛似的抖动，不断被压抑又不断继续抽搐。

两个细节描写表示男子绝望的情绪。

镜头5：特写。男子双手扶向膝盖，但是没有站起身，停了片刻，然后双手紧抓裤子，又停了片刻，松开手。

特写双手来表达男子对死亡本能的挣扎。

镜头6：中景。男子猛然起身。镜头从双手升起至上半身。

快速切换调度的镜头对比开始平缓的镜头调度，来表达男子决心已定的心情。

镜头7：中景。从后方跟拍男子走入水中。水面渐渐升高，男子的呼吸声也随之越来越重，行走动作越来越大。身体带动的水花越来越明显。男子一脚踩空，突然沉入水中。

这里用中景跟拍，能让观众更细致地体会到角色迈向死亡过程中的情绪变化。

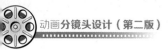

镜头8：全景。涟漪散去，湖面恢复平静，阳光依旧灿烂。

这里突然切到一个平静的全景，是为了整体节奏设计的需要。前面几个镜头已经将角色情绪推至高点。这时突然一个平稳的全景，再加上一个平静的场景，就如同喧闹的声音突然消失一样，给观众回味思考的余地。

树枝间的缝隙中阳光洒落，镜头缓慢顺着阳光拉远、下降到湖边的全景。
从阳光灿烂的情绪一直到整个环境的交代。
镜头缓慢顺滑的调度，保持整体气氛宁静和谐。

湖边长凳上的男子。

男子睁开低垂的双眼，眼中布满血丝，
光斑游走到眼睛，瞳孔收缩眼睛被光线刺痛紧闭。

干裂的嘴唇痉挛似的抖动，不断被压抑又不断继续抽搐。

男子双手扶向膝盖，但是没有站起身，停了片刻，
然后双手紧抓裤子，又停了片刻，松开手。

男子猛然起身。镜头从双手升起至上半身。

从后方跟拍男子走入水中。水面渐渐升高，
男子的呼吸声也随之越来越重，行走动作越来越大。
身体带动的水花越来越明显。

男子一脚踩空，突然沉入水中。

涟漪散去，湖面恢复平静，阳光依旧灿烂。

SC -7 SC -7 SC -8

一旦进行了反思，就进入了设计工作。在基于直觉的基础上，不断深化、细化下去。

第4章

对话场景的调度

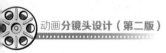
4.1　场面调度影像化的方法

在艺术创作范围中，技巧是一种强化后的感知能力。例如常年从事音乐创作或学习的人，听觉就会很灵敏。而在电影行业中，需要锻炼精确的视觉。电影的创作非常依赖于对空间的记忆和辨识能力。这是一个需要花长时间学习和磨炼的技巧。

任何一种电影语言的建构系统，都是为了满足电影创作者自由并且前后一致的调度镜头和演员位置。而在众多电影语言建构系统中，好莱坞的剪辑风格提供了一套最完善的解决方法，因为它是一种可以分解成许多建构单位的建构系统。这套公式化的方法，并不仅仅提供了固定的解决方案。而是从固有的基础出发，进行即兴打破规则和冒险创造。也就是说，好莱坞的规则是一个稳固宽广的基石，让你尽兴舞蹈的时候不会跌落台下。

这个组织空间的方法由5个基本的领域组成。

（1）调度固定的演员。

（2）调度移动的演员。

（3）利用画面的深度。

（4）调度摄影机运动。

（5）同时调度摄影机运动和演员运动。

我们在这一章中通过学习好莱坞双人调度的模式，在各种分镜头设计案例中通过比较摄影机的角度、镜头和剪辑的模式来了解微小的调整如何改变设计者和观众对场景的认识。一旦掌握了双人对话的调度模式，就可以基于这个原则，进一步学习三人和四人场景的调度了。

4.2　面向观众的原则

面向观众是西方艺术中的传统表达方式。大部分肖像画、人物画中的主体角色都面向观者。在分镜头设计中则代表主体角色面向摄影机镜头。这种镜头非常容易让观众产生"临场感"，感觉角色正在与自己谈话。而且镜头距离角色较近，容易让观众和角色之间产生亲密的情感。所以面向观众的镜头往往用一个主镜头拍完。

4.3　主镜头

　　指广度足够涵盖场景中的所有演员，并拍完整个动作长度的镜头。当导演说到主镜头，通常意味着那是备用镜头计划的一部分。而备用镜头则包含了三角机位系统中其他的摄影机机位，它们最后都会被剪辑在一起。当然，有时候导演也会觉得主镜头是他唯一需要的镜头。

　　在动画制作中，也是用三角机位拍摄到的画面作为主镜头（备用镜头）。但并不像电影那样先拍出来，等到最后剪辑的时候再用。而是要事先设计到分镜头里，所以在分镜头的设计工作中，我们可以事先画好主镜头，拆散后备用。当没有更具"灵感"的镜头设计方案时，可以拿主镜头填上或者过渡。

4.4　长镜头

　　正常情况下，摄影机在主镜头中是维持不动的。靠三角机位切换不同的摄影机机位

置来做镜头的调度。如果主镜头是一个移动镜头，那么摄影机就需要借助轨道来进行平滑的移动。然后再结合一些其他摄影角度。这种借助轨道移动的镜头调度方法，称为长镜头。

长镜头比固定镜头更重视面向观众，这是为了方便剪辑，而且更容易连接180°的对立镜头。在长镜头中，改变摄影机角度是不能快速完成的，因此在一个对话情节的长镜头中，通常会维持一个总体的观看方向。

4.5　景别和距离

双人中景是主镜头的一种设计方式。这是20世纪三四十年代美国电影的一大特色，法国人称其为"美式镜头"。20世纪30年代早期，对话场面是用双人镜头而非特写镜头来交代的。这有一部分是由于老式的隔音型摄影机非常笨重，而双人镜头减少了摄影机移动的需要。这种技术上的限制虽然很快克服了，但是双人镜头仍然是一种轻松的构图方式，多用于喜剧片和音乐片。

中景可以给肢体语言提供绝佳的表现空间。一个人的行为方式，可以像他的声音一样独特，而且大部分人可以在看到对方面孔之前，借由特殊姿势在一定距离下辨识出熟人。如果动作设计的具有表现力，镜头就需要全景和中景将其全部涵盖，使得整个场景可以在这个距离中有效的调度，完全不需要特写。

4.6　正拍镜头与反拍镜头模式

当镜头需要两个演员交互出现特写的时候，正反拍模式是最有效也是常用的设计方案之一，这也是最具好莱坞风格的剪辑方式。这种模式的优势在于，它提供了最宽广的

剪辑选择，而且包含了双人镜头所缺乏的两个重要优点：第一是我们能看见一个人对台词的单独反应，可以表达角色在对话时非常细致精确的情绪。第二是场景中的视点不断变化，减少观众的审美疲劳。但是正、反拍镜头之前应该设计一个双人中景镜头，以便交代两个角色的位置和姿态。

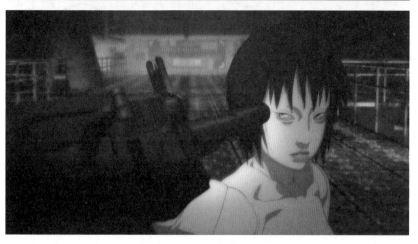

4.7　演员的视线

在任何对话场景的单人镜头里，演员的视线离摄影机越近，我们与该演员的关系越亲密。最极端的例子就是演员直接注视摄影机的镜头，正视观众。这种对抗性的关系会带来令人震惊的冲击力。

演员正视观众的情况最常在主观镜头中出现。在这种镜头里，观众透过片中某个角色的眼睛来观看事物。这在叙事内容的镜头里很少使用，常出现在对话场面中。而且演员的视线稍微偏向摄影机的左方或者右方。在这种状况下，为了使两个或者多个演员在特写镜头交换时视线保持一致，需要让他们与摄影机保持相同的距离和焦距。

在设计特写镜头演员视线时，需要在场景中做出各种细微的调整。这就需要设计者深刻了解演员视线如何对观众心理和整体戏剧上起到暗示作用。这需要学习研究表演课程。本书不多赘述。

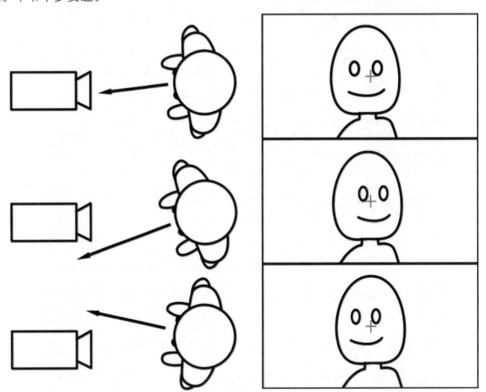

4.8　字母模式

辨识演员位置有两种分类：形态与位置。

我们先来看形态：

画面中共有3种基本的人物摆放模式，我们称其为A、I、L形态。因为从顶端看下去，人物排列形状类似这3个字母。

这3种形态的重要性在于，根据动作轴线原理，这是最简单的安排演员位置的方法。

我们再来看位置：

位置是指人物在某种形态中所面对的方向，而在任何一种形态中，可以有许多不同的位置。

因为位置与画面构图美感有关。所以，一旦决定了拍摄形态，那么对演员在镜头中的进一步细致安排（他们在镜头中所面对的方向）就取决于他的位置。

这里要注意，在好莱坞的摄影系统中，双人对话的I形态是一个基本的建构单位。这是因为动作轴线只能在两个主物体之间建立起来。当对话场面中超过两个人，动作轴线就要移动。所以我们只需深入学习双人对话的位置，就能适应多人对话场面。从摄影师的观点来看，只要在有一系列的特写和单人镜头时，I形态也可以出现在A形态和L形态中。

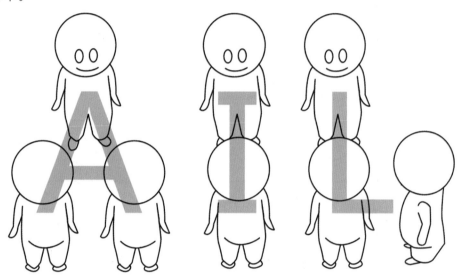

4.9 双人对话场面的调度范例

■ 位置1（角色面对面）

（1）侧拍镜头

双人对话最基本的位置就是面对面，肩膀互相平行，第一种拍摄选择就是从侧面拍角色。

就构图美感上而言，这种调度能使角色之间产生强烈的对立感。在这种位置中，我们看不见太多的演员表情，除非两个角色距离非常靠近，在一个特写镜头中涵盖两名角色。所以在双人对话场面中，拍摄特写镜头往往使用过肩镜头。但我们也不要放弃单人侧面特写镜头。

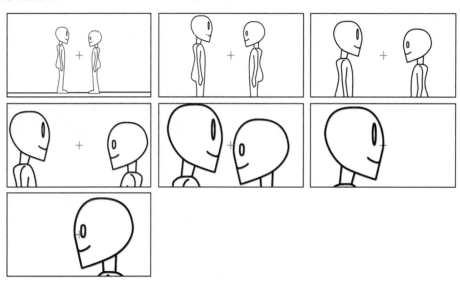

（2）过肩镜头

过肩镜头是最经典的正拍和反拍镜头模式。过肩镜头常用在侧拍镜头之后，交代了角色位置和所处环境以后，开始利用大量的正反拍的过肩镜头交代对话内容。所以过肩镜头往往是成对拍摄的，并维持一致的镜头与取景设计方案。但景别不同的过肩镜头只要正反拍位置成对，仍然可以剪辑在一起。

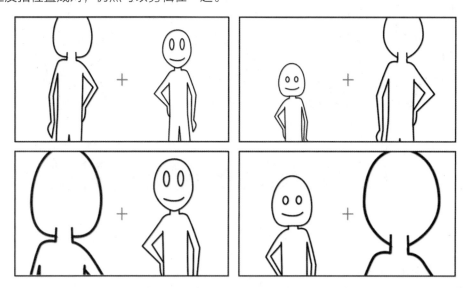

（3）远摄镜头的过肩镜头

当过肩镜头取景位置是特写的时候，画面就会被前景人物的后脑遮挡1/3甚至1/2左右。这种构图方式强烈地孤立了面向观众的角色，并且与观众建立了更亲密的感觉。

（4）低角度反拍镜头

低角度反拍镜头俗称为过臀镜头，是一种极具动感的低角度拍摄位置，容易使被拍摄的两个角色之间处于敌对关系。

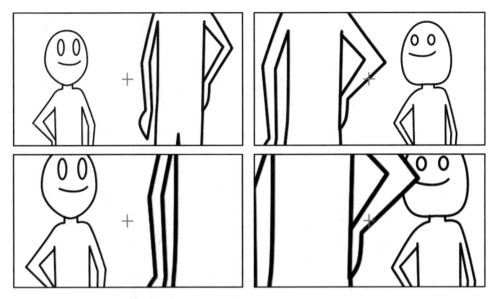

位置2（角色肩并肩）

这个位置基本上摄影机只在正面拍摄，但是却给演员的表演提供了更多的选择空间。两个角色可以任意选择正向镜头或者侧向镜头，而且取景也变得非常自由，全景、中景、特写都不会出现角色遮挡镜头或者无法涵盖两个角色的情况。

而且镜头随着角色的调度可以任意衔接到过肩、过臀或者侧拍镜头。

位置3（角色朝向交汇呈90° 直角）

这是介于面对面和肩并肩之间的一种折中位置设计办法。演员的姿态比较轻松，对立感弱，不属于争执或亲密对话的姿态。这种轻松的关系让两名角色不必对视，而且头

的位置也不一样。

　　拍摄时可以用过肩镜头的方式正反拍。也可以用正面拍摄的方式，让角色处于平等的基础上表演。这类镜头往往用正面拍摄作为主镜头，然后再接入特写和过肩镜头调节节奏和关注点。

■ 位置4（角色错开相对）

　　这个位置能创造非常强的疏离感和向外张力。角色虽然相对，但是眼神无法交汇。用双人镜头拍摄过肩镜头时，后景的角色会变得遥不可及。在这种情况下，分开的特写镜头剪辑在一起时，反倒能拉近两个角色的距离。

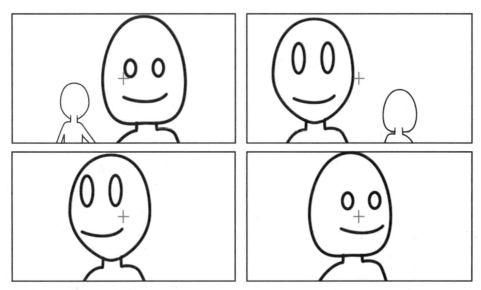

■ 位置5（角色朝向不交汇呈90° 直角）

这是另一种制造疏离感和向外张力的角色位置。但是双方同时带有压迫感。通过对白和表演决定强势的一方，或者交替压迫。使用方法与位置4相同。

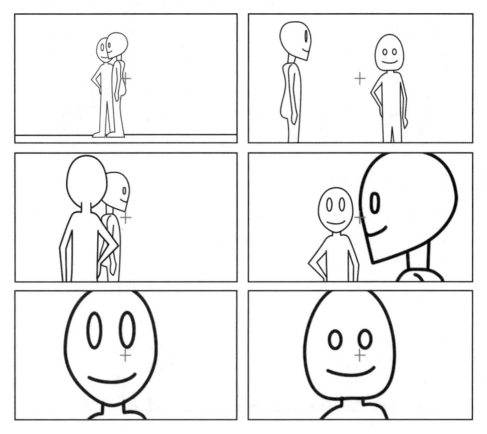

位置6（角色肩并肩并前后错开）

这种角色位置非常戏剧性，并且非常明确地让观众感受到前景演员的主导地位。这个位置需要将摄像机面对角色拍摄，并减少剪辑，避免破坏场景和角色关系的完整性。

这类镜头的缺点是，前景演员表演空间狭小，而后景演员表演空间较大，但是主导却是前景演员。所以常用于肢体表演幅度较小的戏。这类镜头取到前景演员特写时，就会变成过肩镜头。但是观众会和前景演员建立起亲密的关系，而非后景演员。如果将角色分开特写，则会加强疏离感。

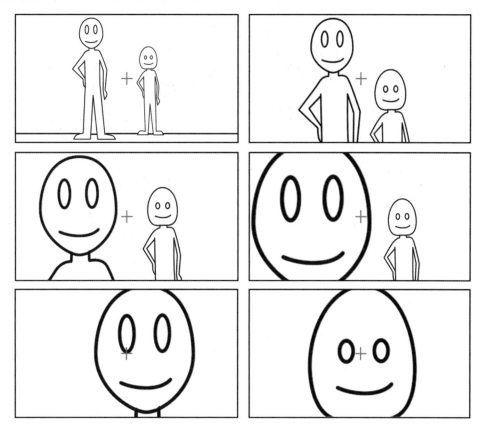

位置7（角色朝向向外）

这种角色位置继续拓展角色之间眼神不接触的设计方案。因为两位演员都往镜头外不同的方向望去，所以观众的注意力被分散在后景和前景演员间，产生了一种随意、轻松的气氛。这时两个角色可以用眼神将观众的注意力指向其中一个角色，从而将镜头连接成一个整体。

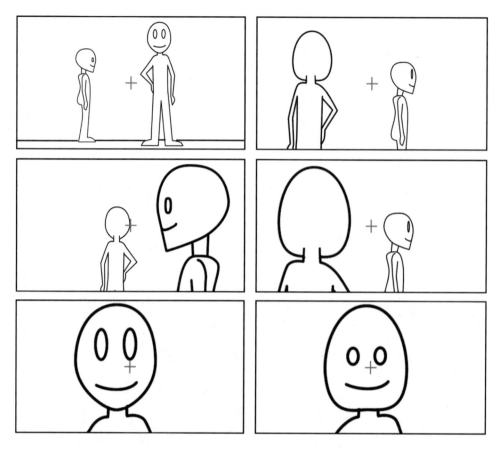

位置8（角色朝向向外呈90°直角）

这是前一种角色位置设计的变体。这种位置给观众非常明确的主体。面朝镜头，前景演员自然成为镜头中的主导。但是如果从45°位置拍摄，并且躲开两人的正面，就会产生随意、轻松的失去注意点的氛围。

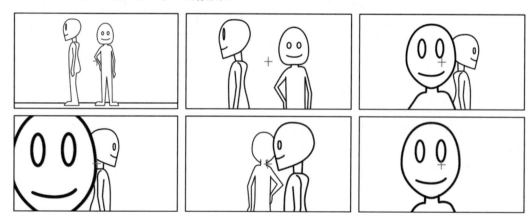

位置9（角色相互背对）

这个角色位置设计，将两个角色完全对立冲突起来。当采取过肩镜头拍摄时，远景演员将头转向侧面就会形成聆听的"视线"感。而分开的特写，会让观众感觉两个角色之间产生联系和交互。如果将角色分开特写，则会产生角色间相互注意的暗示。

位置10（角色处于不同高度）

当角色处于不同高度时，镜头往往需要以高或低的角度拍摄。特写主观镜头一旦有高低角度变化，就会对角色主导地位产生变化。而中景、全景的拍摄角度不同，也会给观者带来完全不同的感受和空间感。关于镜头角度的设计，我们在后面的章节会详细探讨。

第5章

三人对话场景的调度

- A形态和L形态之间的差距
- 基本的形态和位置

5.1　A形态和L形态之间的差距

上一章我们已经学习了I形态的10种位置，现在我们要在镜头中增加一个角色，使形态变成A和L的两种可能。但是我们要明确以下几个原则。

● I形态是最简单同时也是最基础的建构单位，它衍生出A形态和L形态。

● 形态决定摄影机位置，而摄影机位置又是根据动作轴线而来。

● 位置决定了演员在画面中的站法，而站的位置又要依据基本的调度形态。

因为剧情、场景等因素的影响，角色不可能准确地安排在A形态或L形态的位置上，所以有时拍摄时会难以决定应该使用哪种形态。当遇到这种情况时，决定的依据就是摄影机的位置。

例如设计3个角色对话的戏。如果镜头中的第三个角色在另两个角色之间，那么就可以按照A形态的系统来设计。如果第三个角色与另两个角色是对立的关系，那么我们就可以按照L形态的系统来设计。

通过这个案例我们可以了解到，虽然角色的位置倾向于A形态，但是根据情节的需要，我们可以通过L形态来设计A形态的摄影机位置。也就是说，A形态和L形态之间没有绝对的区别，可以相互融合使用。

L形态相比A形态而言，更具对立性。因为在L形态系统的摄影机位置里，第三个角色被孤立在镜头中，并与其他两个角色相对。

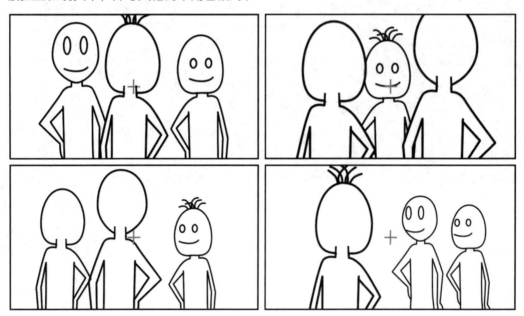

5.2　基本的形态和位置

　　三人对话场景的镜头调度的设计原则与双人对话场景的镜头调度非常相似。因为在确定动作轴线时需要找出当前对话的两名角色，然后在当前两名角色之间确立动作轴线。如果接下来第三名角色进入对话，或有表情反应等动作，那么需要再根据第三名角色对话或表情针对的角色，在他们两者之间再建立新的动作轴线。所以三人调度其实大部分情况下都是不断交替的设计其中二人的调度。

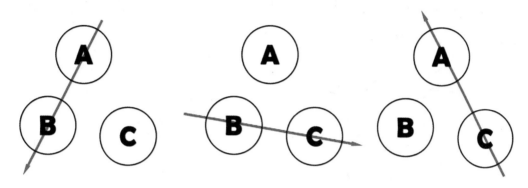

5.3　三人对话场面的调度范例

■ A形态-1

　　3个角色之间处于这个位置时，我们可以根据他们的对话方式来决定使用什么样的镜头来处理。

　　第一种镜头设计方式是一个说明式的镜头。将3个角色的位置和环境交代明确。同时3个角色的形态决定了B角色在当前形态为主导，A角色和C角色在聆听B角色发言。

　　第二种设计方式是一种将3名角色关系平衡的设计。3个角色的目光交替注视，而且靠近镜头的B角色是背对观众，也不会因为离镜头距离近而形成主导。

　　第三种是舍去一名角色，然后进行双角色的I形态设计，这样的话，设计原理又和双人镜头一样。

　　第四种是不断切换特写。这种方式会让角色之间的疏离感加大，但是拉近观众与每个角色之间的亲密程度。特写镜头在三人调度中往往是穿插在其他镜头中使用，不宜连续使用，因为三人调度的动作轴线是以其中两人为基础设计的，如果在三个角色特写镜头之间切换就会形成跳轴，使得观众的空间感混乱。

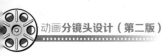

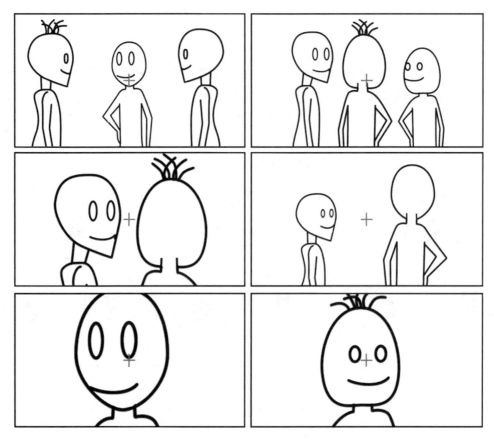

▎ A形态-2

　　这个A形态让三个角色分成两组正面相对。除了跟上一个形态一样，我们可以根据角色们的对话方式来调度以外，还需要根据这两组的主导位置来决定使用什么样的镜头。

　　如果镜头设计是让A角色正面冲镜头，BC两个角色侧面冲镜头，就会造成A角色强势主导的效果。如果让BC两个角色冲镜头，然后接A角色侧面冲镜头，两组角色的关系就会反过来，变成BC两个角色主导。

　　如果我们根据情节发展需要拆散这两组的对立关系，孤立其中的一人，则可以用特写镜头来做到。但是前面说过，由于连续的特写镜头容易混乱观众的空间感，所以需要加上过渡镜头，像转轴镜头一样用角色的视线或动作将动作轴线重新建立起来。

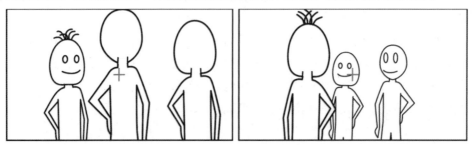

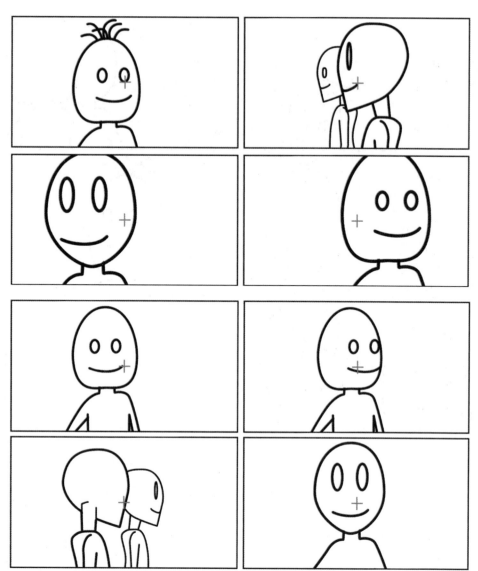

■ L形态-1

　　这3个角色的位置设计是一个典型的L形态。在前面我们知道，L形态是一种对立性很强的形态。因为3个角色的位置很难平衡，随着3个角色视线的不同，就会自然分成两组，并且成为对立关系。

　　在这个形态中，如果我们将A角色作为一组，然后BC角色作为一组，并且将这两组角色对立起来。那么我们可以用过肩镜头来处理。在L形态下，过肩镜头会让A角色正面冲观众，而同时BC角色的侧面冲观众，这就形成了A角色强势主导，而BC角色处于被动弱势的情况。而镜头一旦反打过来，则变成了BC角色面冲观众，A角色背冲观众，那么主导关系又会被颠倒过来。这样交替使用，就很容易形成两组角色交替主导的情况。

■ L形态-2

　　这是L形态近乎于I形态的版本，3个角色分两组正面对立。这个形态对立感更强，而且在中间的角色很容易换组。所以，这样的形态设计利于3个角色之间关系的交替。

■ I形态

当角色位置处于标准的I形态时，3名角色会排列成一条直线，所以过肩镜头每次只能覆盖两名角色，使得三者之间的关系难以直观地表达出来，但是这个形态非常利于表达中间角色的摇摆。可以围绕中间角色，进行连续的转轴，然后结合两端不同的角色拍摄过肩镜头。

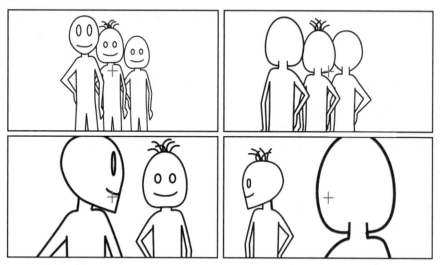

■ A形态的纵深调度-1

这是将A形态的3个角色分成两组，拉大距离而形成的新形态。这种形态会极大地增强两组角色的疏离感。在这种形态下，动作轴线就要沿着两组角色之间划分。当处理正反拍镜头设计时，每次镜头切换都要加入一个转轴动作，不然就会因为两组角色之间距离太远而产生越轴的效果。

如果我们需要只拍摄其中一组角色，也要做一个过渡镜头，建立新的动作轴线。

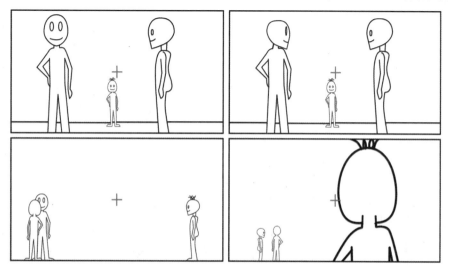

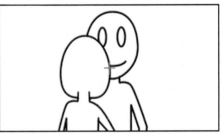

A形态的纵深调度-2

这是将3个角色分成独立的三组，并且拉大距离而形成的新形态。这种形态将3个角色之间的孤立感和疏离感极大地增强。在这个形态下，镜头的每一次切换都需要设计角色视线或动作来转轴，不然很容易造成空间上的混乱。

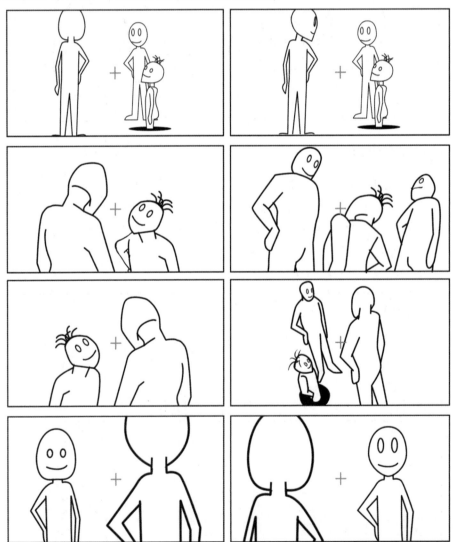

A和L形态角色不同高度的调度

如果角色处于不同的高度，那么我们对于动作轴线的设计将会非常困难。这种时候的常见做法是先将情节叙述完整后，再反回来补充转轴镜头。如果是镜头节奏的需要，不能加入转轴镜头，我们也可以在越轴以后，用一个涵盖全部三个角色的全景镜头帮助观众重新建立空间关系，这被称为再交代镜头。

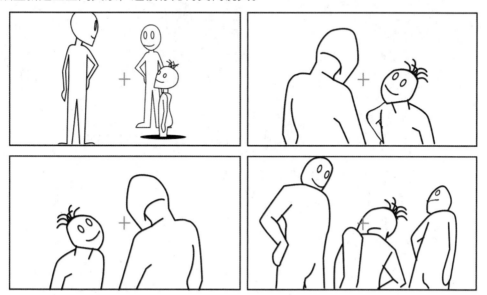

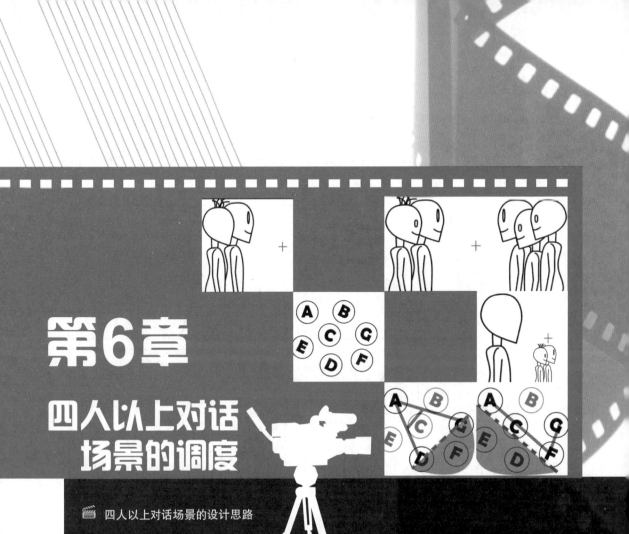

第6章

四人以上对话场景的调度

- 四人以上对话场景的设计思路
- 四人以上对话场景的主镜头设计
- 利用焦距来建立视觉中心

6.1 四人以上对话场景的设计思路

当角色增加时，镜头的选择和组合方式也随之增加。一个五名角色的场景，就有5个特写、9种双人镜头、6种三人镜头、6种四人镜头和1个5人的主镜头，总共大约27个镜头。谁都知道这种镜头数量太惊人了，其中很多机位是不切实际的。所以拍摄超过三名角色以上的人群是一个合并简化的过程。同样还是基于A形态、I形态、L形态这3个系统。

我们可以通过观察现实生活中人类的行为，来思考如何设计镜头。在大型的自由对话活动中，人们还是会自然分解成小团体进行沟通。因为一个人同时和两个以上的人谈话就已经是非常困难的事情。无论人数多少，其实最终的谈话方式都是双人的。还有一种情况就是分组，例如会议报告，做报告的权贵自己一组，然后底下的群众一组，如果需要群众发言反馈，则选出一名代表，代替群众这一组人发言。最后还是以双人的谈话方式来实现对话。

在了解人类的行为方式以后，我们在设计镜头时，就可以先在众多角色中找出主要角色或者当前场景的中心角色后，然后按照A形态、I形态、L形态3个系统设计主要角色的姿态，再根据情节建立动作轴线。一旦动作轴线建立起来，那么摄影机的位置就极大地缩小了选择。这里要注意，即使主要角色达到四人，但是主要角色之间的视线不要超过四条。如果角色之间视线过多，就会导致潜在的动作轴线过多，而让镜头的设计又变得难以选择。如果角色之间的视线达到四条，则需要选择一边，建立一条基本的动作轴线，为了保持镜头整体空间的完整性。

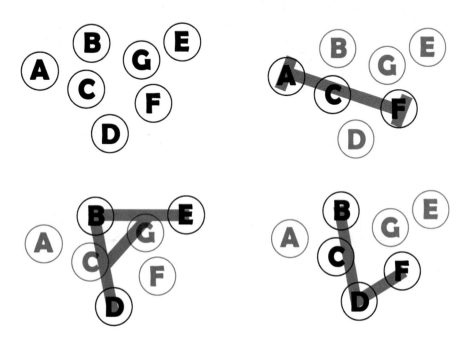

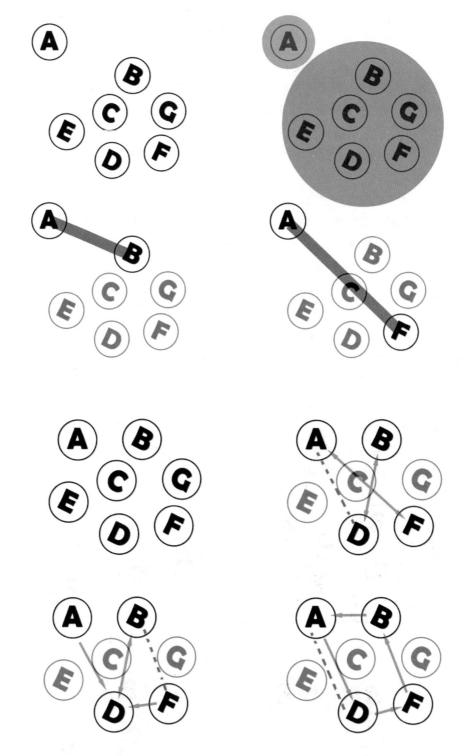

6.2 四人以上对话场景的调度范例

当众多角色中的主要角色的位置接近A形态时，我们便可以按照A形态系统来建立动作轴线，设计镜头。但如果随着情节发展，出现主要角色外的角色发言，那么我们可以根据角色间的视线建立新的动作轴线，这是非常灵活有弹性的。如果发言的主要角色更改，新的主要角色位置更接近L形态，那也可以换成L形态系统来重新建立动作轴线，设计新的镜头。只需加入转轴镜头即可。

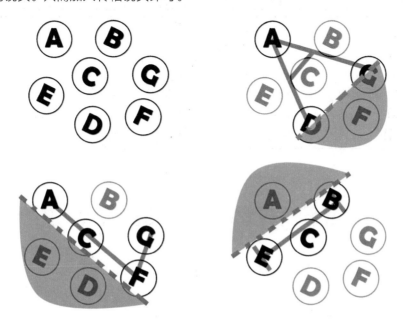

6.3 四人以上对话场景的主镜头设计

接下来介绍一些常用的角色调度方式。这些调度方式非常适用于中等数量的人物团体。因为中等数量的人物场景里，往往每个角色都是主要角色。所以我们需要所有角色视线都能清晰涵盖的摄影机位置来拍摄主镜头。下面这个设计方式将五名角色分成两组，都是侧面，然后对立起来。这个设计方式能将处于前后景位置的所有角色都联系起来，并且形成较强的对立关系。

如果我们面对个别角色疏离整个群体的情节，可以设计一个有纵深的正面位置。把被孤立的角色前置，并和整个群体呈I形态排列。这样不但产生强烈的疏离感，同时只要

被疏离的角色转头朝向整个群体，我们还可以根据视线重新建立两组角色之间的关系。这是一个设计具备弹性的设计方案。

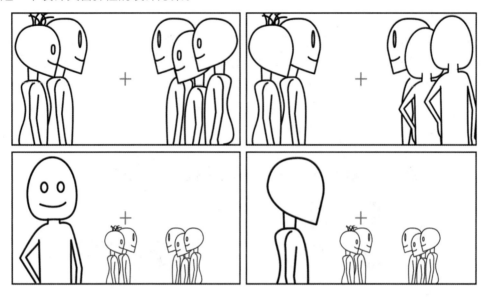

6.4　利用焦距来建立视觉中心

在拍摄大型团体时，经常会碰到群众角色遮挡镜头，导致主要角色无法被注意到的情况。这时我们可以将焦距对准主要角色，让前景群众角色失焦的方式引导观众的视线。这样，就算前景物体是移动的，仍然不会成为视觉中心。

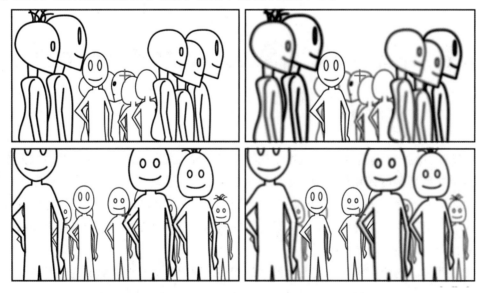

第7章

运动镜头的调度

- 构建运动镜头的主导单位
- 交换主导地位
- 移动视觉中心
- 动作和反应
- 间接手段

7.1 构建运动镜头的主导单位

在设计长镜头时，往往需要演员的运动来取代剪辑，让景别改变。这时就需要设计镜头的运动来配合演员。这种镜头的设计要点，是先确立镜头中的主导单位。主导单位有可能是主要角色，也可能是主要道具，甚至可能是场景中的主要建筑，总之要把握住一点，那就是当前镜头是围绕哪个物体展开叙事的。

一旦确立了主导单位，那么我们就可以按照主导单位为视觉中心，进行摄影机位置调度的设计。无论是强调情绪还是转换景别都以主导单位为基础，这样就会让我们的设计工作思路清晰有序，同时降低难度。

下面举例来说明如何按照主导单位设计镜头运动。

（1）正面中景。角色A在前，角色B在后，确定角色A的主导地位。

（2）摄影机向右移动同时向左转动，保持角色A在镜头中。角色B向前走动，直到角色B之前。角色A更靠近镜头而且完整，所以仍然保持主导地位。

（3）摄影机位置变。角色B远离角色A并进行表演。这里观众将会转移注意力到角色B，但是角色A的微小反应动作，仍能看到。

（4）摄影机随着角色B的移动后移一段距离。角色B转身走过角色A面前。

（5）摄影机位置不变。角色B冲出镜头，角色A仍然保持在画面中心位置。

（6）摄影机位置不变。角色A转头，目送角色B离去。

（7）摄影机向前移动。变成角色A的特写镜头，表现细微的情绪变化。

在这段案例中，我们可以发现，虽然角色B的肢体动作、位置移动幅度较大，但是由于镜头运动的设计是以角色A为主导单位。所以角色A始终在镜头中是主导地位。

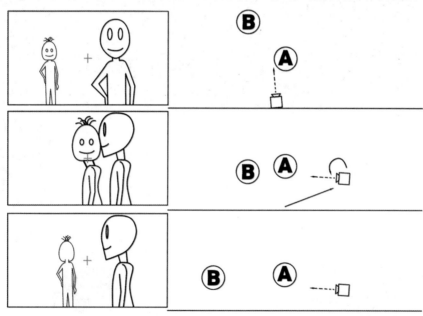

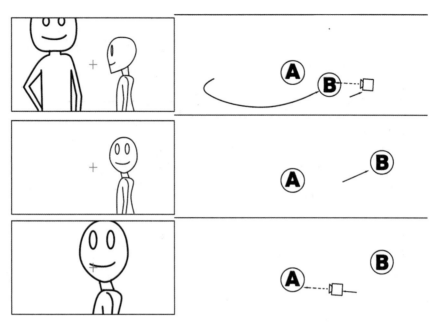

7.2 交换主导地位

如果情节安排两名角色交替主导地位。那么我们设计镜头的运动时，就要在运动过程中改变主导单位。这里我们可以有很多手段来变换镜头的视觉重点，例如旋转镜头，让角色前后位置调换；或者推动镜头，让前景角色出镜。但是一定不要忽略配合角色自身的移动。

下面举例来说明当运动镜头中需要更换主导单位时的设计思路。我们让B角色逆时针围绕A角色转动。然后让摄影机顺时针围绕A角色转动，主导角色就会自然交替。这种摄影机的调度方式称为反向运动。最后我们将摄影机推向A角色，孤立A角色，并让其彻底主导镜头。

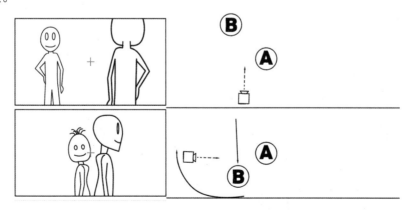

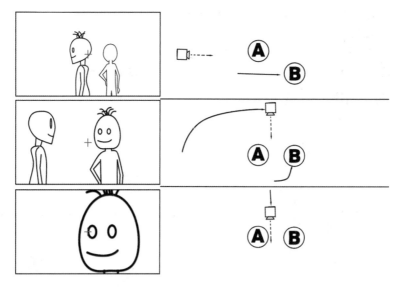

7.3 移动视觉中心

当运动镜头用在多人角色场景时，我们可以通过移动主导角色，然后配合镜头调度来不断改变视觉中心，将场景中的所有角色用一个长镜头全部表现出来。下面举例说明，可以用转轴的方式，随着A角色谈话对象的转变而调度摄影机位置。

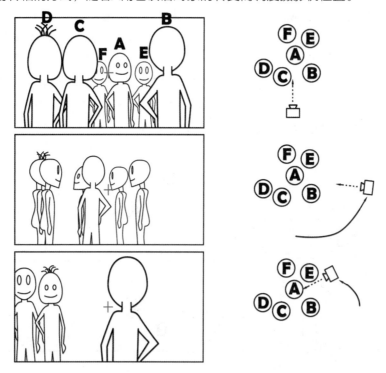

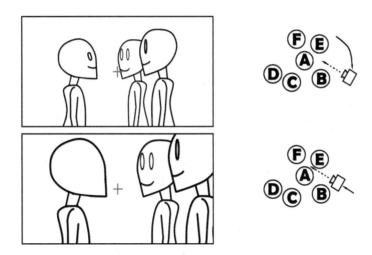

7.4　动作和反应

　　其实在对话场景中，只有动作镜头和反应镜头这两种类型的镜头。我们常常花大量注意力在设计动作镜头上，而忽略了反应镜头的作用。其实我们可以从反应镜头中得到和动作镜头同样程度的信息。了解这一点，对于设计长镜头时，角色出镜后动作的信息传达，将会有非常大的帮助。我们来看下面这个例子，当B角色走出镜头以后，A角色的视线仍然紧盯B角色，所以观众仍然能清晰地感受到B角色的行动走向。这样即使B角色接下来再一次入镜，依然能保持整体运动的流畅。

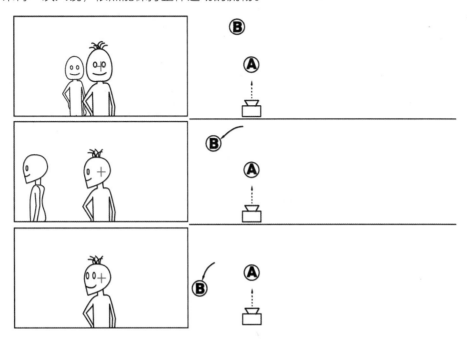

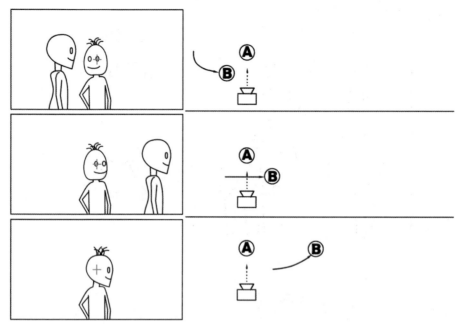

7.5 间接手段

　　取景时我们要注意一点，不要固执地一直用中景、特写来拍摄对话角色，也不要一直将主要角色安排在镜头前方。我们最终目的还是要带给观众临场感。如果角色是在分享秘密，那么就可以将观众设计成偷听者，远离角色，将主要角色设计在后景。但是焦距对准主要角色，因为当人偷听、偷看时，虽然位置远离被偷看者，但是观察重心仍然放在被偷看者上。这些间接手段适用于很多表达特殊气氛的镜头里。

第8章

摄影机的角度

- 观众的位置
- 靠近角色
- 观察角色的位置
- 多角度镜头的剪辑

8.1　观众的位置

在观看影片时，观众是被强制认同摄影机视点的。摄影机运动时，观众也会随之经历运动的感觉，剪辑变换场景时，观众也会随之感到空间的变换交替。而且经常会觉得在看电影时，银幕中的空间，比电影院的空间更为真实。这在心理学中被称为移情作用。观众将自身的感受移植到影片的角色当中，混淆了现实与虚幻。通俗来说就是"产生了共鸣"。这个体会在文学、绘画、诗歌、音乐等众多艺术作品中都能得到，但是电影的表现更为立体和强烈，这也是电影最大的魅力之一。而我们在设计镜头时，摄影机的角度是左右观众情绪的重要原因。

8.2　靠近角色

我们可以将摄影机设立在主要角色动作范围之内，这样等于将观众放在主要角色的身边，以极近的距离跟随主要角色一起体会场景中发生的事件。这种设计方式可以极大地增强观众的临场感，同时和主要角色建立起亲密的关系。

例如我们为一个凶杀的情节设计恐怖气氛的镜头时，如果在被害角色的动作范围内设立摄影机的位置，就会极大地提高观众的恐怖感。但如果我们拍摄的是一段动作镜头，那么角色的动作范围也会随着表演内容扩大。

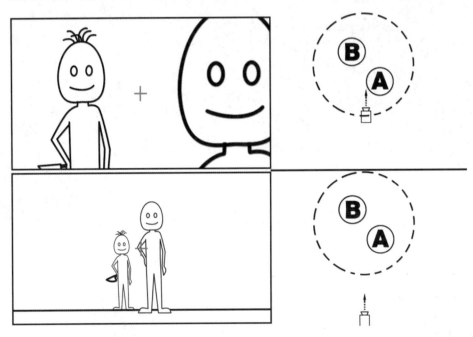

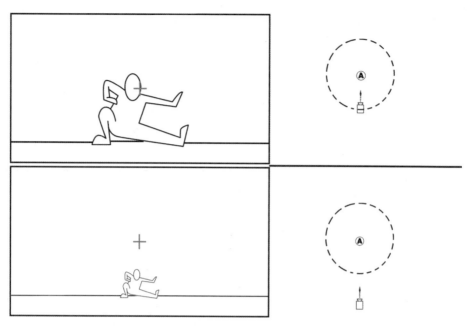

8.3　观察角色的位置

　　我们设计不同的摄影机角度观察镜头中的角色，也会给观众对角色的认知带来直观的视觉印象。俯视的镜头会让观众觉得镜头中的角色处于较低的位置，这不光是指空间上的位置，同时还影响了心理位置。反之，仰视的镜头则会让角色显得身处高位而且形象高大。

　　例如情节是一个女孩被独自困在高塔上。我们习惯性地观察位置是在塔下仰视。但如果我们需要表现女孩的孤独无助感，摄影机位置反而要设计在塔顶，俯视女孩。

8.4　多角度镜头的剪辑

　　在同一个场景内剪辑镜头时，每个镜头之间的角度关系要尽量连续。镜流在角度变

化上必须保持非常流畅。如果是运动镜头，那么对镜头要设计加减速、惯性、预备蓄力等物理法则，被称为镜头弹道学。

　　下面这个例子是用三个镜头表现一个便利店的场景。如果我们设计一个俯视、一个平视、一个仰视镜头，然后剪辑在一起。那么观众会明显感觉空间上衔接的缝隙。甚至会因为景别的不同而导致空间混乱。但如果我们一直保持俯视，而是将镜头的角度和景别通过三个镜头的变化，缓慢推进至正面。那么观众就能在人脑中完整地建立起整个环境的空间。

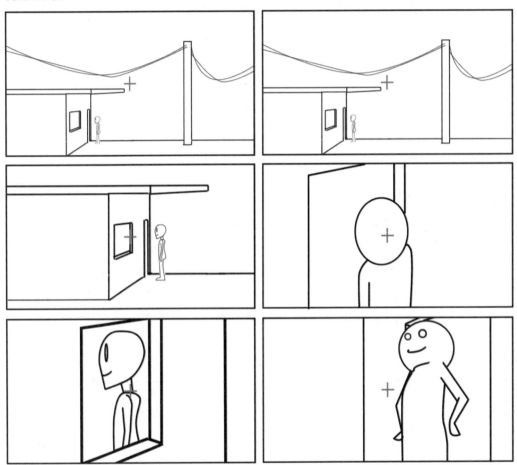

第9章
开放式与封闭式构图

- 开放与封闭的概念
- 开放式与封闭式构图的案例分析

9.1 开放与封闭的概念

　　构图的开放与封闭，指的是是否容纳观众的参与。也就是说，开放式构图是容许观众走入场景中，参与事件的发生，并和角色建立起亲密的关系。而封闭式构图则是观众作为旁观者，在场景外客观全面地观察事件的发生。在追求临场感的好莱坞模式里，开放式构图应用到各类题材，甚至在介绍产品的广告片当中。但是封闭式构图，却能带给我们更具美感的画面，全面完整地说明当前场景。所以很多纪录片的拍摄者，会在拍摄当地等待很久，为了镜头中一个诗意的光线或者风格化的色彩。

　　我们对待开放与封闭两种构图模式，要结合情节内容和上下文关系来选择。我们要利用这两种构图方式来控制观众对每个事件的参与度。同时不同程度地培养观众与镜头中角色的亲密感。

9.2 开放式与封闭式构图的案例分析

下面通过分析一段动画片的镜头来感受一下开放式构图与封闭式构图给观影者带来的感受。

■ 镜头-1

从封闭式镜头到开放式镜头。

一张优美的画面，完整地交代了场景和角色位置。然后炮弹射入将场景破坏掉。这是一个很巧妙的用法，在炮弹射入前，观众完全是一个旁观者，在一个较低的位置欣赏优美的场景。但是炮弹射入将场景击碎以后，气浪卷动场景的碎片向摄影机冲来，将观众一下子拉进整个事件当中。这样不但保留了封闭式镜头易于构建优美画面的长处，又将开放式镜头的临场感融入其中。

镜头-2

封闭式构图。

交代炮弹的来历。这是一艘军舰。这是一个说明性的镜头，为了清晰地交代新的场景，封闭式镜头是最优的选择。

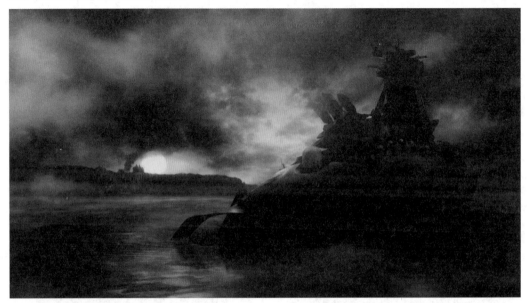

镜头-3

开放式构图。

这个镜头将观众放在军舰甲板上仰视炮塔转动，为了增加炮弹发射前的压迫感。

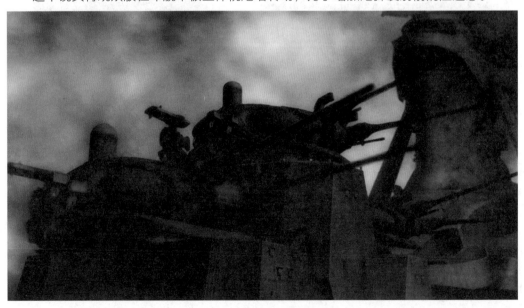

镜头-4

封闭式构图到开放式构图。

这个镜头开始是封闭式构图，交代军舰机枪扫射的方向。等炮击开始时，摄影机被震动，观众又被卷入事件当中。还是一个一举两得的设计方法。

镜头-5

封闭式构图。

这里安静优美地描述了炮弹射向房屋的情节。这里本应强调临场感而是用开放式构图，让观众感到炮火的威力和房屋破碎的恐慌。但是剧情说明了这场戏其实是一个幻境，所以在这里突然安静下来，做了一个反向错位的镜头设计。反倒让气氛突然变得怪异。

镜头-6

开放式构图。

这里将观众又折返回军舰甲板，在较近的距离感受火炮连续发射所带来的冲击和压迫感。

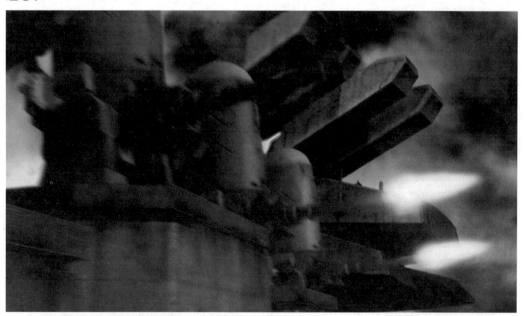

■ **镜头-7** ───────────────────────────

封闭式构图。

这里反复了一次镜头-4，只是改为俯视。这样的处理手法类似叠词，为了强化军舰火炮打击的宣泄感。

■ **镜头-8** ───────────────────────────

封闭式构图。

这里也是回到镜头-5，整段从军舰火炮发射到房屋受到打击的镜头重复出现了一次。

■ **镜头–9~14**

开放式构图。

接下来的镜头把整段戏的节奏推向最高点。一连串的开放式构图，使观众身临其境地在房屋内感受炮火轰击的恐怖和压迫感，直到主要角色死亡。

第10章

视点

- 视点的种类
- 观众的认同感
- 不同视点组合的案例分析

10.1　视点的种类

视点分为第一视点和第三视点两种。第一视点是透过场景中角色的眼睛来观察事件。这是一种临场感最强的视点，但是过量使用会导致镜头信息量较少，使得整体影片显得迟缓笨重。因为我们看不到观察者本身的反应，缺少了反馈信息。

而第三视点是以叙述者的角度来观察事件。叙述者虽然一直伴随着影片故事发展，但他只是一个抽象的存在。正因为这点，观众容易将自己替代叙述者的位置，产生临场感，但是临场感远不如第一视点。同时这也是信息量最饱满的视点，观众始终作为隐形的第三者，观察着场景中所有主要角色。

另外还有一种视点被称为全知视点。这是一种配合旁白出现的视点，用来描述角色大脑中所想的内容。因为完全使用旁白作为影片画面，被多数人认为是不具备电影感的。所以现在很少用这个视点了。这是一个开放的领域，等待着有创意的方式，设计出结合文字和影像的叙事风格。

10.2　观众的认同感

镜头之间的转换其实伴随着视点的转换。在剪辑密度越来越高的今天，视点的连续性越来越需要精心的设计。一旦镜头之间视点不够连续，观众就会对空间产生迷惑，从而失去临场感。而设计镜头视点的核心思路就是不断问自己"观众在读取谁的视点？"

而在剪辑里，最直观有效的视点提示就是演员的视线。我们以情节为基础，将视点从一个角色周围，转移到另一个角色周围。这个转移的过程需要当前镜头中的主要角色的视线。观众感受到主要角色的视线，然后靠近主要角色的视线，并一起观察。这是一个最基本的视点转移方法，也是前面我们说过的越轴的方法。这样的调度方法，使得观众永远认同场景中的一个角色。观众会感觉到"我和他是一致的"，所以临场感很强。

10.3　不同视点组合的案例分析

10.3.1　案例分析1

下面通过分析两段影片来了解视点的设计思路。

镜头-1

这是一个将位置压低的第三人称视点镜头。因为整部影片需要压抑黑暗的氛围，所以将大量说明性的镜头都设计在较低的位置。

镜头-2

这是一个驾驶员位置的第一人称视点镜头。但是通过后视镜，将其带入了第三人称视点的元素。镜子是一个非常好用的道具。它能扩大镜头中的空间、信息量，还能造成迷幻的效果，甚至将第一人称视点和第三人称视点混合在同一个镜头中。

镜头-3

还是一个交代场景的第三人称低位视点。

镜头-4

由于前几个镜头中的主要角色都是这辆车，所以在这里没有加入视线引导镜头就直接跳入驾驶员的第一人称视点。这是一个非常老练的设计，一旦失败，就会造成观众的空间混乱。

镜头-5

这里将摄影机向后移动。从驾驶员的第一人称视点弹道性推出，变成一个第三人称视点，然后观察两个主要角色对话。这是一个非常自然又利索的设计，如果这里非要把两个主要角色的正面冲向观众，就需要反拍回来。那样的话，镜头转动很大，而且隔着车窗的反光，一样看不清角色的表演。所以还不如做个小动作，向后推出来拍两个角色的背影。利用对白和微妙的肢体动作来表现情绪，让整体影片显得更老辣深沉。

镜头-6

这里需要表现驾驶员通过后视镜观察离去的角色，为了表现角色视线的变化，也为了调整景别，使观众不至于沉闷，于是就将镜头反拍过来。但是这里选择了一个高位视点，是为了让观众感觉到驾驶员在"偷窥"的感觉。

镜头-7

这里随着上一个镜头角色的视线，将视点转换为驾驶员的第一人称视点。这是一个教科书式的转换技巧。

■ 镜头-8

这里将镜头又转成第三人称视点。视点贴近驾驶员，但没有把观众放在副驾驶的位置。

因为副驾驶刚才有角色在，而且这个角色刚刚离开。如果此时把观众放在副驾驶的位置观察，那么观众会觉得前一个角色又回到车内，造成空间上的错觉。

■ 镜头-9

这是一个靠近离开车的角色的第三人称低位视点，观众目送车离去。因为接下来要将这名离开车的角色的事情，所以用视点靠近这名角色的镜头结束这段戏。这样能方便接下来新场景镜头的衔接。

10.3.2 案例分析2

下面再来看一段动作戏的视点设计。

■ 镜头-1

这是一个第三人称平视的视点。士兵不断从左前方进入镜头，拿起武器，然后从右后方离开镜头。由于场景空间狭窄，摄影机位置只有很少的选择空间。选择这个位置是为了让角色能不断冲击镜头，造成观众的紧张情绪，并强化整体冲突感。

镜头-2

还是靠近上一个镜头的视点，这次视点放在了低位。跟随士兵向后推动。这个镜头是为了换场景，同时强化士兵的压迫感。

镜头-3

视点转入士兵的第一人称视点，发现敌人从对面的门走入。由于上两个镜头的主要角色都是士兵，所以这个视点的转换不需要加入角色视线的特写镜头。这种剪辑方式是目前非常流行的快节奏剪辑，清楚、干脆。

镜头-4

这里还是根据上个镜头的主要角色，转换第一人称视点的角色。从士兵转换为敌人，为了表现士兵突然看到敌人惊恐的反应，同时加入了敌人杀死镜头前士兵的动作。

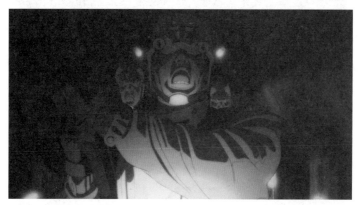

镜头-5

这里接入一个第三人称视点，让观众看到躯干中的血喷射到房顶上。这里是为了减缓一下观众视觉疲劳，所以插了一个第三人称视点的镜头。前面我们说过，过多的第一视点镜头，会让影片整体显得很笨重。

镜头-6

　　视点继续回到士兵的第一人称视点，前一个士兵的尸体倒下后，敌人继续向前挪动。到这里，大家可以发现，其实在小空间里设计镜头有很大的局限性，似乎只能设计开放式的第三人称视点镜头或者第一人称视点。但其实这减少了我们的设计难度，因为选择变少了。同时镜头自然会加大临场感，所以恐怖片大多爱用狭小的空间来表现激烈的冲突情节。

镜头-7

　　这里又反拍回来，但是换成第三人称视点，描写士兵因为恐慌而疯狂扫射。这里大家会注意到，第一个士兵是坐在地上的。这也解释了前一个镜头为何是一个低位的第一人称视点。

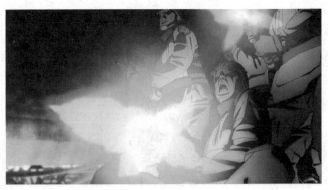

镜头-8

为了让恐怖的气氛始终压迫观众，镜头再次换回第一个士兵的第一人称视点。敌人缓缓前压。大家可以看到导演的精心设计，为了让这个镜头和第6个镜头中的角色处于高位，制造压迫感。特意让第7个镜头中的角色吓得坐倒在地，自然形成低位的第一人称视点镜头。而这个坐倒在地的动作，在这段情节中又显得合理。最后让这段戏非常具有临场感和感染力。

镜头-9

镜头再次回到敌人这边的第一人称视点。每次正反拍都用第一人称视点而不用第三人称视点的过肩镜头，是为了增强临场感。

镜头-10

穿插第三人称视点，表现士兵仓皇逃跑的样子。

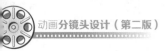

■■ **镜头-11** ────────────────────────────────

　　镜头再回到士兵的第一人称视点，这次是一个长镜头，从士兵逃跑开始，一直到两边都被敌人堵住，整队士兵被消灭，都以一个位置在整个队伍中间的士兵的第一人称视点描述，直到这个士兵最后被杀结束。这段镜头内容虽然多，但是因为敌人动作很快，所以时间不长，将整段戏的临场感推到最高点，然后突然结束。这是一个非常老辣的设计，因为主视角用于长镜头是非常忌讳的做法。这样的镜头通常会显得信息量很少，而且看不到观察者的反应，气氛反倒难以烘托。但这里因为有前面大量描述士兵恐惧情绪的镜头，再加上敌人在这个长镜头中动作很多、很快，使得这个第一人称视点的长镜头在极大增强了临场感的同时，还规避了第一人称视点的缺陷。

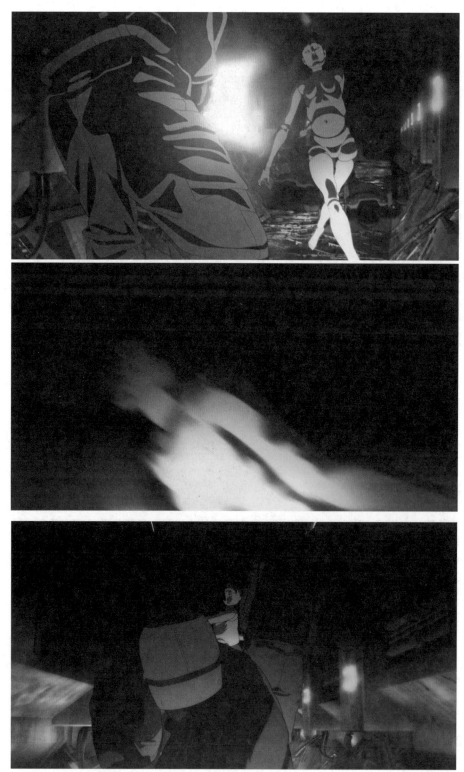

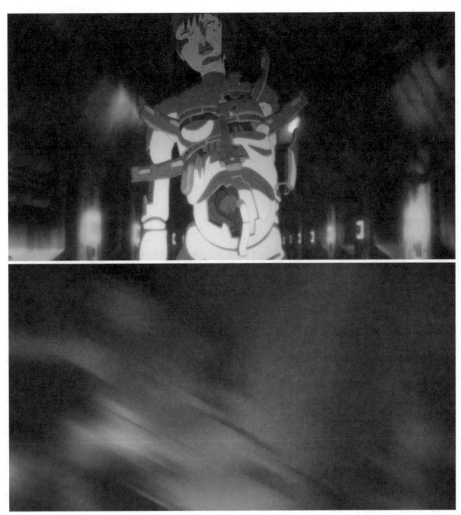

第11章

综合案例分析

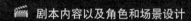

- 剧本内容以及角色和场景设计
- 解析剧本
- 设计故事板

本章通过分析一个完整的分镜头设计案例来总结一下所学内容。

11.1 剧本内容以及角色和场景设计

剧本：

花环中朦胧地显出场景和主体建筑。

（田园风格的音乐，安详，伴随着欢快的小鸟叫声）

镜头场景渐渐显现，逐渐清晰。

（花环淡出）

啪！突然地一声大喊："爷爷！"

镜头猛地一晃。

画面中的建筑也跟着晃动一下。画面四周的花环粉碎。

从窗口外可以看到女主人在对爷爷挥动手臂。

女主人：你就不能安静地在屋子里面待一会儿吗？让我打扫完这该死的地方！自从我嫁到这个阴暗破旧的疯人院，每天都有做不完的家务，就好像我是一个愚蠢的乡下女佣人，还是免费的！

爷爷：我知道你恨我为什么还不死！你这条毒蛇！我这把老骨头也是要活动一下的！

女主人：但是你整天就像一头发情的公猪一样跑来跑去，到处乱窜！打翻我的新盘子，把刚擦的地板磨出印儿！甚至还把鼻嘎巴抹在窗帘上。吃饭的时候你把每样菜都只吃一口扔在那儿，还叫嚷着味道不好。你知道我有多辛苦吗？每天要收拾你造成的破坏，买菜做饭，清理像山一样高的一堆堆垃圾。你却坐在那里像个沙皇一样要吃什么夜莺的舌头。

爷爷：我是一个瘫痪的病人啊！我每天只能坐在轮椅上运动那么一会儿。难道你想让我整天躺在床上得了褥疮以后慢慢发臭么？你这个狠毒的母猪！

爷爷一边抱怨一边摇着轮椅离开，还故意把轮子往女主人的扫帚上压过去。

顺手把擦鼻涕纸团从窗户扔了出去，又顺手在窗帘上擦了擦手。

爷爷一边嘟囔抱怨一边把轮椅摇向楼梯边的走道。

"这条肥胖的母蜥蜴，整天就盼着我死掉，好把房子归到她的名下。我稍微活动一下就好像踩到了她的尾巴。这个整天就知道打扮和邻居太太们闲聊的蠢女人。我那该死的儿子怎么会娶了这么个暴躁的母狒狒回家！？"

擤鼻子，顺手把纸扔到身后。正好经过窗帘，用窗帘布擦手。拐进楼梯边的走廊。

爷爷的嘟囔声都被女主人听到了。

她很生气。

心理活动：这个老不死、清不净的头皮屑，就像一坨会走路的粑粑一样，把所有地

方弄得一团糟。他为什么还不死？两个月前医生就说他的肺有严重的水肿，肝也快烂掉了，肾也只有四分之一有用。腰部以下就是堆装饰品。他走过来的时候我甚至可以闻到尸体的味道。但他为什么就不死呢！？

有时候我真想……

内心独白：

一刀下去，痛痛快快的！

不！不行啊！

满地的血污清理起来太麻烦了。万一一下子没砍死，他的叫声会引起邻居们的注意。万一那个每天都来家里传闲话的隔壁太太闻声过来看到的话……

用枕头憋死他！

好主意啊！

等等，听说人临死前力气是很大的。万一我摁不住怎么办？再说这该死的老公鸡几乎不睡觉。昨天夜里我在厕所里放个屁都能让床上的老东西在屋里嚷嚷吵到了他。圣母在上，一个结婚多年的主妇晚上哪儿有不起夜的。

干脆弄根绳子套好了用力那么一拉……

我想想。

家里有没有足够结实的绳子呢？上好的棕绳可是很贵的。应该如何下手呢？趁老东西大便时，我装作晾衣服，哼哼。

要不把他房间的门给卸了，换成铁栅栏门儿。把爷爷敲晕后扔进去把门锁上。每天把饭盆儿放在门口就可以了。等老东西归西以后都不用开门儿，直接一把火烧了多利索。不过他每天发出的噪声一定比现在多1000倍。

男主人下班回家。

进门前时拥抱。

男主人进屋。

女主人开始唠叨爷爷的问题：

"亲爱的，我们要好好说说爷爷的问题了，他再这样我就要发疯了，我忍了好多年了，不要再忍。爷爷一个人造成的破坏和烦恼顶上100个吉普赛人了，你有没有什么想法呢，你能不能不要老让爷爷在屋子里乱跑和胡乱地破坏。你知道吗，我就像一个开放式监狱的女佣人，每天要操那么多的心，爷爷一个人抵得上监狱里全部的疯子，我不能再忍受了，你倒是想办法啊，我每天都面对这张令人生厌的臭脸，光是看到他我就火大，你知道吗？爷爷像一只受惊的火鸡一样从我背后跳出来，然后飞快地摇着轮椅跑圈，顺便打翻几个花瓶什么的，从医生说他活不了多久了开始他几乎每天都这样，就像在示威一样……"（声音变模糊但尽量不变，女主角的唠叨要配合苍蝇的嗡嗡声。）

男主人："我们总不能把爷爷锁在屋子里吧！怎么说他也是我们的亲人呀。"

"我早就这么想了，对街有一个做笼子的铁匠……"

"对了，晚上吃什么，我快饿死了"男主人转移话题使女主人很不满。

男主人："好饿哦，到底吃什么，不要不理我嘛，上一天班很累哦，好想立刻吃饭哦，有什么好吃的呢。"

女主人："嗯……昨儿吃剩的。"

男主人："为什么啊，怎么又吃剩的呢，昨天吃的就是剩的，今天还要吃呀，都吃好几天了。"

女主人："那又怎么样，你知道我白天要干多少活吗？我每天像驴一样干活，永远也干不完的活，你知道有多辛苦吗？爷爷不停地在我干活的时候给我制造麻烦，我哪有时间去买菜、洗菜、择菜、刷锅、洗碗，你到家就吃饭，你以为下饭馆呢。"

男主人："我不想再吃剩的啦！我要吃烤火鸡，我要吃腌菜拌腊肉，我要吃莴苣沙拉和烤猪肋排，我要……"

女主人：吵死啦……

换吃饭景：

男主人走向饭桌，爷爷也已经等在饭桌旁边（一边等，一边在桌布上抹脏东西，并把废纸团弹向女主人座位方向）。男主人把废纸从女主人座位上拨掉"你刚提到的剩饭怎么突然勾起我的食欲了，我等不及了好饿"。

爷爷："剩饭，怎么回事，你不是刚说昨天的饭是地狱的味道吗？"（边说边把另一张餐巾纸揉皱弹向女主人座位方向）"我记得前几天还吃过一次冻了快一年的冻肉，我们什么时候才能吃些新鲜的，你们应该听听飞利浦医生的建议……看看盘子上那只鸡脸上的皱纹比我还要多。""它是你的亲戚？"

男主人："就是哦，你总是抱怨没有时间做饭呢。"

女主人气得发抖，忍住没有把手里的盘子扔到男主人脸上，赌气转身离开，饭也不吃了。

爷爷在背后说："别走哦！再难吃也要吃一点嘛！晚上饿肚子可是不好的哦！对了，把我的腊肉拿过来点，我不想吃这只鸡（咬了一口），像木头一样硬，真难吃（又咬了一口）。看什么呀！快帮我把腊肉拿过来嘛！"

男主人插话："顺便帮我拿两个腌鸡蛋哦！"

爷爷插话："她下午明明还和邻居的太太聊天聊了很久的哦！"

男主人："就是嘛，有时间聊天为什么不做点吃的呢！天天都吃剩的，我的胃都快要发霉了。"

女转身去厨房拿腌鸡蛋，手里还拿着刚端着的剩菜。内心独白（忍耐，忍耐，不能在丈夫面前发火，要维护家庭，维护……冷静，一定要冷静）。在厨房把食物找出来端过去。

爷爷："怎么就拿这么点腊肉，不够吃的嘛！"

女主人：（瞪了爷爷一眼）"吃那么多腊肉干什么，不用钱买的啊！"

男主人："爷爷想吃一点就给他多吃点嘛！又不是买不起腊肉。"

女主人："想什么呢！就你每个月挣的那包耗子药钱，也就够买手纸擦屁股的，什

么本事都没有，在全世界最小效益最差的单位里拿全世界最低的工资，还想整天像个沙皇一样吃什么云雀肝。"

三个人在饭桌上吵架，画面变远变暗。

换女主人做早饭，有闯入者：

女主人做早饭时突然发现一只脏兮兮的白猫爬在厨房的窗户上，在偷吃晚上的剩饭，看到女主人发现它转身跳到院子里的花丛中，折断了苜蓿，踩断了牵牛花藤。女主人拿着扫把追打，猫在院中乱跑，不时地在花丛和院中的摆设中穿过，撞倒一些杂物盘盘罐罐等（要注意女主人的重量感）。猫胖进草丛消失（消失栅栏）。

女主人赶走猫后，开始一边晾衣服一边嘟囔："这只臭猫是哪里来的，有一个爷爷就够受的了，再加上只猫这日子就没法过了。谁下的咒把它的畜生同类给招来了。"

这时栅栏外面的邻居太太探过头来："哎呀！大清早的就闷闷不乐的啊！有什么烦心的事情啊？"

女主人："烦心的事情多着呢！家里那个爷爷每天只知道给我制造麻烦，明明一个除了嘴哪都有毛病的瘫痪老头，我不明白他怎么有那么大的精力每天在家里捣乱，今天倒好，又来了一只脏猫，看上去就像从煤堆里爬出来的一样，身上还有一股阴沟的味道，简直比爷爷还可恨。"

转中午女主人在刷碗，猫出现，猫抓窗帘。女主人追打，猫进厨房，打翻水盆，女主人追打，碰掉碗和盘子，撞到柜子，弄掉墙上挂的干点和干肉，屋子里一片混乱。转到爷爷的特写：拉大镜头接爷爷的联想。爷爷在窗边看热闹，看着猫若有所思（给一个脸上眼神的特写）。爷爷突然觉得猫和自己很像。猫跑到还在走廊摇轮椅的爷爷身后被爷爷抱起来，猫温顺地喵喵叫。（女主人气喘吁吁的，站在爷爷的面前喘气）

女主人："把猫……给我……我扔掉它，扔了这个小混蛋。"

爷爷："不嘛！多可爱的小东西……我们养吧！"

女主人大声喊："不行，好脏的，一定要扔。"

后面接爷爷把女主人的饭给猫吃的情节：

开始撕打。

爷爷抱着猫飞快地摇着轮椅跑掉，转到拐角的房间关掉大门。猫在轮椅上示威似的抬了下爪子，进屋关门时还撞掉了墙上的女主人的画像。女主人在门口大骂爷爷："老比丘，蜥蜴干，不交出猫晚上就没饭吃。"

爷爷："我就要养，你这残忍的母野猪，我就要养这个小东西，你想饿死我，没那么容易，有本事你就进来打我啊，我已经布置好掩体了，对不咪咪？（猫叫：喵）。

女主人气得发抖，说不出来话，转身开始收拾屋子。

回到厨房，女主人："对了，我的腊肠呢，这可是我最喜欢吃的，我得藏起来，不让那该死的爷爷看到，哼哼，不给他们吃，都是我的（拿着腊肠很心满意足地闻了闻，露出很惬意的表情，站在凳子上把腊肠放在灶台上面的柜橱里）。

晚上，饭桌边：女主人没好气地把饭菜端在爷爷面前。

女主人："快吃啊，新鲜的，今天一下午我都一直在做饭，给你弄新鲜的吃，吃饱了养足力气继续气我吧。"

爷爷："不是说不给我吃吗，变主意啦，我那个又胖又蠢又自私的蠕虫儿媳什么时候变成一个好心的修女啦，哦，万能的主啊，我赞美你。"

女主人："你……"（刚要骂街被男主人打断）

男主人："呃，今天的晚饭好丰盛啊，真好吃，今天天气真好，是吧，我们开始吃饭吧，这鱼味道不错，很新鲜呀。啊，修女，多好的赞美啊，还记得……姨妈就认识许多修女……"

女主人："我……"

男主人打断："啊，这鸡翅看上去好诱人啊，快吃一个，你做了一下午饭好辛苦吧……"

爷爷："她……"

男主人打断："爷爷不是喜欢吃大肘子嘛，快吃一个，可好吃了……"

不等爷爷答话一把抓起一个肘子塞进爷爷嘴里。

女主人："你……"

男主人一把抓起一个鸡腿塞进女主人嘴里："你做的鸡腿最好吃了，别站在那，快吃吧，你干一天活好辛苦的哦，快吃饭，大家一起吃哦，吃饭时不要多说话哦，吃不言，睡不语嘛，大家开心吃东西哦……哈哈哈哈哈哈哈哈……多希望我们很快能有第二个宝宝。"

女主人嘿了一下终于不再生气……吃饭……

晚上，卧室。

女主人："刚才你提到宝宝……"

男主人停了一下，开始又说餐厅的事……

女主人："刚才你怎么都不让我开口说话呢……"

男主人："行啦，爷爷又讨厌了是吧，他都那么大岁数了，黄土埋到鼻子了，你我就不要和他折腾了，让着他点吧，毕竟是爷爷嘛，也是你爸爸的表姨夫嘛，关系都这么近的。"

女主人："别提这个表姨夫，一提我就生气，爷爷他年轻时就不着调，要不爸爸的表姨也不会和他离婚，你知道吗，今天不知从哪来了只脏猫，长得和他一样，进屋就乱霍霍，爷爷还偏要养他，我去追打，他把猫抱走了，我让他扔了他还不肯，就像扔他亲爹一样，你说说，太不像话了，他每天给我制造这么多的麻烦，到处乱扔垃圾，每天我的活儿还不够多么，这个破烂的疯人院里哪哪都是要收拾的地方，连窗户上的颌和门上的插销都发霉了，咱们屋后的窗户都是靠蜘蛛网粘住的，缝隙里塞满了壁虎和虫子的尸体，地下室的窗户几乎被屋里的潮气焊住了，我每天都要拼命地打扫，用硫酸杀死那些白蚁，不足十分钟后它们就会冒出来，蜘蛛网我弄掉了，但是一回头的功夫就又接上

了，后院的那些死老鼠的皮被太阳晒得像干木片一样，可你连管都不管，周末整天待在家里看你的破报纸，就好像一切都很美好一样，每当我看见你在沙发上看报纸我气就不打一处来，你就像沙发上的一摊狗屎一样堆在哪里散发臭气，家里有那么多的麻烦你却视而不见，你这个没心没肺的东西，上个月我家胡麻去世了，你只是问了下什么时候，连葬礼都没有参加，害我去参加时亲戚们以为我是个寡妇，而你这个混蛋却在家里招待你的那帮混账朋友，好像咱家死的不是基督徒而是几条狗，你那些散发出阴沟味道的朋友把咱家这个令人伤脑筋的疯人院变成了一个堕落衰败的垃圾场，你那个该死不死的臭爷爷还和你一起狂欢，感觉我不在家你们就高兴得开始发疯，接着老东西整整咳嗽了20天。说你的声音像狗叫一样，我真想拿尸布把他抱起来，拿绳子捆好，在他脚上绑一根大骨头，把他丢在门口让狗把他拖走，还有你这不知道愁的臭家伙，咱们家的经济已经很糟糕啦！你还招待你那些狗屎朋友，那些吃的喝的不用花钱买吗？你的工资已经几个月没有全额发放了，每个月只发一半，其他的用单位食堂里面买酸火腿优惠券来报，有这样的吗，让我说你什么好，你这个没有用的东西。再说你单位的所谓福利，每个月一次身体不好的员工在单位的诊所门口排队每人领一袋红色小药片，不管他们得的是感冒、梅毒还是痔疮。还有你们单位那个主管布层先生，答应给你改善福利和涨工资，然后就消失掉了。听邻居太太说他被一个工人买通的妓女骗到旅店，引他上圈套，被你们单位的工人光屁股堵在屋里，被迫在那份改善福利的协议书上签字，然后第二天当他来到法院出庭作证时，变成了一浅绿色头发的家伙还垫了鼻子，并且讲一口流利的葡萄牙语，名字也变成了戈维多阿塞托多，而不是你们那个神奇的布层主管，你们的同事提要求时，律师甚至拿出了布层先生的死亡证明，甚至证明了你们单位根本没有那个所谓胡萝卜销售部，你们单位那个胡萝卜部的传言、酸火腿的神话什么的都是一个彻底的谎言，这些我怎么从来都没有听你说过呢！你就知道回家来吃饭，然后你这个时候一准儿坐在沙发上看报，好像你只是一个看客，害得我要去邻居那里了解消息，你这个游手好闲的笨蛋，整天就想着天上掉面包的事情，而我每天从早忙到睡觉，忙完这么多事情，睡觉时满眼沾满了玻璃粉，可从来没有人问过我今天过得好吗？或者早安，亲爱的，从来没有人问我为什么脸色苍白，眼圈发黑，当然啦，我也从来没有指望过你们两个蠢东西能说出这话，说白了吧！你们把我看成一个端锅用的抹布还到处说我的坏话，说我是个又胖又蠢的母猪，说我是个把生活和屁眼（直肠）联系在一起的女人，而你们两个只知道玩自己的肚脐却还想吃龙虾的蠢猪，每天只知道悠闲地待着，像个哈里发一样欣赏这雨景，哪怕家里只剩下石头可以吃了，现在倒好，又来了一只猫，这日子还怎么过啊！"

男主人："说这么半天不就是爷爷想养那只猫嘛！就让他养呗！爷爷喜欢乱说话，我回头劝劝他，明天是老爷爷生日哦！你给他做个蛋糕吧！家里人嘛！哪有那么大的仇嘛！互相担待一些嘛！"

女主人："蛋糕？想什么呢！吃屎去吧！"

晚上一个小身影从一楼房间偷偷出来鬼鬼祟祟地进了厨房，很敏捷地到处搜寻，打开

所有的抽屉，没有发现要的东西又开始翻罐子，然后把目标锁在灶台上的柜橱。他搬过小凳子，站在上面打开柜橱，从里面拿出一大串腊肠，自己先吃掉四、五根，然后又掰下来六到七节腊肠，把剩下的一点放回来，关上柜门，把凳子摆好偷偷溜回房门。

转第二天中午。

女主角在厨房把烘好的蛋糕从烤箱里面拿出来，开始在上面挤奶油，一边挤一边嘟囔："老东西，多吃吧，吃高胆固醇蛋糕吃死你，哼！对了，给你加点料，哼哼！（用芥末在蛋糕上挤出装饰）

女主角走向餐厅……（本集完）

熊妈妈三视图。

主要角色比例图。

主要角色关系气氛图。

场景概念设计图。

11.2 解析剧本

　　熟读剧本以后首先将剧本拆解成文字分镜头。这个过程不必考虑太多的摄影机位置、角色调度、动作轴线、转场方式等。只需将每个镜头的内容确定下来即可。这个过程也是改编丰富剧本的过程。因为文学创作中有很多写作技巧是不适合影像表达的。那么我们就要改编这部分内容。而有些用视听语言表达精彩的部分，文学描述起来却苍白无力。那么我们就要把这部分给加上。

分镜头剧本：

花环中朦胧地显出场景和主体建筑。

（田园风格的音乐，安详，伴随着欢快的小鸟叫声）

镜头场景渐渐显现，逐渐清晰。

（花环淡出）

这段剧情可以加入一个开场女主角的歌声，让角色第一时间进入情节，而非单调地用镜头展示环境。

改为：

花环中朦胧地显出场景和主体建筑。

（田园风格的音乐，安详，伴随着欢快的小鸟叫声）

镜头场景渐渐显现，逐渐清晰。

（花环淡出）

同时伴随女主角轻快沙哑的歌声"I feel so good~ I just married~，我感到很开心~我刚结大婚~"。

混杂着中英文双语，但粗鲁又简单的歌词体现出女主角试图高雅但骨子里粗俗的角色特点。

啪！突然地一声大喊："爷爷！"

镜头猛地一晃。

画面中的建筑也跟着晃动一下。画面四周的花环粉碎。

这里感觉镜头冲击力不够，所以改为：

镜头推到一楼客厅的窗前。

突然传出一声大喊："爷爷！"

喊叫声的冲击波破窗而出，将画面中的窗户和画面周围的花环击碎。

同时还注明一下摄影机位置，方便接下来根据场景设计绘制分镜头画面内容。

从窗口外可以看到女主人在对爷爷挥动手臂。

女主人：你就不能安静地在屋子里面待一会儿吗？让我打扫完这该死的地方！自从我嫁到这个阴暗破旧的疯人院，每天都有做不完的家务，就好像我是一个愚蠢的乡下女佣人，还是免费的！

这段台词分成两个镜头来表现，为了和后面一个大的长镜头呼应起来。改为：

从窗口外可以看到女主人在对爷爷挥动手臂。

女主人："你就不能安静地在屋子里面待一会儿吗？让我打扫完这该死的地方！"

摄影机挪至女主人的口腔内，随着口腔的开合，闪动爷爷的反应。

"自从我嫁到这个阴暗破旧的疯人院，每天都有做不完的家务，就好像我是一个愚蠢的乡下女佣人，还是免费的！"

爷爷：我知道你恨我为什么还不死！你这条毒蛇！我这把老骨头也是要活动一下的！

女主人：但是你整天就像一头发情的公猪一样跑来跑去，到处乱窜！打翻我的新盘子，把刚擦的地板磨出印儿！甚至还把鼻嘎巴抹在窗帘上。吃饭的时候你把每样菜都只吃一口扔在那儿，还叫嚷着味道不好。你知道我有多辛苦吗？每天要收拾你造成的破坏，买菜做饭，清理像山一样高的一堆堆垃圾。你却坐在那里像个沙皇一样要吃什么夜莺的舌头。

女主人在这个情节里有一大段对白。为了强调女主人的强势和压迫感，将摄影机的位置设计在了女主人的嘴里。这样画面节奏感还能保持很强，因为嘴在说话时的闭合节奏很快，所以虽然这是一个长镜头，但是表现出来就像一连串短镜头一样。改为：

摄影机放在女主人口腔内，向外拍摄爷爷。

爷爷："我知道你恨我为什么还不死！你这条毒蛇！我这把老骨头也是要活动一下的！"

女主人："但是你整天就像一头发情的公猪一样跑来跑去，到处乱窜！打翻我的新盘子，把刚擦的地板磨出印儿！甚至还把鼻嘎巴抹在窗帘上。"

爷爷在女主人不断的抱怨声中沉向地面，表示精神上的萎缩。等离开镜头后，突然返回，用双手按住女主人的下颌。女主人发出"啊~啊~"的呻吟声，然后猛地向爷爷的双手咬去。爷爷机敏地抽走双手。

女主人继续抱怨："吃饭的时候你把每样菜都只吃一口扔在那儿，还叫嚷着味道不好。你知道我有多辛苦吗？每天要收拾你造成的破坏，买菜做饭，清理像山一样高的一堆堆垃圾。你却坐在那里像个沙皇一样要吃什么夜莺的舌头。"

爷爷突然用小棍子将女主人的嘴撑住。女主人彻底不能说话了。

加入爷爷反抗的动作也是为了防止这段镜头过长而让观众觉得信息量少，剪辑笨拙。

爷爷：我是一个瘫痪的病人啊！我每天只能坐在轮椅上运动那么一会儿。难道你想让我整天躺在床上得了褥疮以后慢慢发臭吗？你这个狠毒的母猪！

爷爷这句对白是整段争执的结束点。所以最初想将镜头设计成一个封闭式的外景，让视觉节奏强烈跳动一下。但是再一想，感觉那样就把开头的设计做得太强烈了，未来设计全剧的高潮部分会难度过大。所以决定改为：

镜头剪切至屋外电线杆上的一对小鸟夫妇。

小鸟夫妇隐隐听到屋内穿来爷爷的喊叫："我是一个瘫痪的病人啊！我每天只能坐在轮椅上运动那么一会儿。难道你想让我整天躺在床上得了褥疮以后慢慢发臭吗？你这个狠毒的母猪！"

小鸟夫妇感慨道："Too young！"

这样改动以后，虽然换了场景，但始终保持了开放式构图，让整体节奏没有过分跳脱，给接下来的设计留有余地。

爷爷一边抱怨一边摇着轮椅离开，还故意把轮子往女主人的扫帚上压过去。

这个动作是为了表现爷爷的反抗。所以镜头主导元素是爷爷，那么我们用一个中景来表现轮椅碾压扫帚即可。然后将扫帚的抖动作为女主人的反应。这里两个角色都没有面部的镜头描写。为了跟前一段戏的对抗程度区别开，从大吵大闹变成冷战、暗斗。所以改为：

中景描写爷爷摇动轮椅碾过扫帚。扫帚气愤地抖动。

顺手把擦鼻涕纸团从窗户扔了出去，又顺手在窗帘上擦了擦手。

爷爷一边嘟囔抱怨一边把轮椅摇向楼梯边的走道。

"这条肥胖的母蜥蜴，整天就盼着我死掉，好把房子归到她的名下。我稍微活动一下就好像踩到了她的尾巴。这个整天就知道打扮和邻居太太们闲聊的蠢女人。我那该死的儿子怎么会娶了这么个暴躁的母狒狒回家！？"

擤鼻子，顺手把纸扔到身后。正好经过窗帘，用窗帘布擦手。拐进楼梯边的走廊。

爷爷的嘟囔声都被女主人听到了。

她很生气。

这段情节我压缩了一下，因为这段还是刚才大吵大闹后的一个缓冲内容。如果拖得太长，整体节奏就过于拖沓。所以改为：

中景女主人过肩镜头。

爷爷一边抱怨一边摇着轮椅远去："这条肥胖的母蜥蜴，整天就盼着我死掉，好把房子归到她的名下。我稍微活动一下就好像踩到了她的尾巴。这个整天就知道打扮和邻居太太们闲聊的蠢女人。我那该死的儿子怎么会娶了这么个暴躁的母狒狒回家！？"路过窗户时还在窗帘上抹了鼻屎。

嘟囔声被女主人听到，气得发抖。

这样改动以后就让整段情节节奏上紧凑很多，而且一个镜头就完成了。

心理活动：这个老不死、清不净的头皮屑，就像一坨会走路的粑粑一样，把所有地方弄得一团糟。他为什么还不死？两个月前医生就说他的肺有严重的水肿，肝也快烂掉了，肾也只有四分之一有用。腰部一下就是堆装饰品。他走过来的时候我甚至可以闻到尸体的味道。但他为什么就不死呢！？

有时候我真想……

内心独白：

一刀下去，痛痛快快的！

不！不行啊！

满地的血污清理起来太麻烦了。万一一下子没砍死，他的叫声会引起邻居们的注意。万一那个每天都来家里传闲话的隔壁太太闻声过来看到的话……

用枕头憋死他！

好主意啊！

等等，听说人临死前力气是很大的。万一我摁不住怎么办？再说这该死的老公鸡几乎不睡觉。昨天夜里我在厕所里放个屁都能让床上的老东西在屋里嚷嚷吵到了他。圣母在上，一个结婚多年的主妇晚上哪儿有不起夜的。

干脆弄根绳子套好了用力那么一拉……

我想想。

家里有没有足够结实的绳子呢？上好的棕绳可是很贵的。应该如何下手呢？趁老东西大便时，我装作晾衣服，哼哼。

要不把他房间的门给卸了，换成铁栅栏门儿。把爷爷敲晕后扔进去把门锁上。每天把饭盆儿放在门口就可以了。等老东西归西以后都不用开门儿，直接一把火烧了多利索。不过他每天发出的噪声一定比现在多1000倍。

同样为了不让整体影片节奏拖沓，这里删掉了整段内心独白。

男主人下班回家。

进门时拥抱。

男主人进屋。

这里为了强调男主人回家后，整个家庭气氛的大改变，所以将这段情节强化后改为：

1. 特写。女主人听到门铃声，转身走向大门。

2. 中景。男主人在屋外按动门铃。女主人在屋内问："谁呀？"男主人回答："是我啊。"女主人声音变兴奋："你是谁啊？"男主人回答："我是大灰狼！"。

3. 中景反拍。女主人开门，门外光芒四射。

4. 双人中景。女主人猛扑上去抱着男主人一通亲。

5. 特写。女主人亲得男主人痒痒，男主人发出傻笑和哼声。

改完后，这段简单的描述变成五个镜头的丰富描写。为了突出男主人对女主人而言如同救星一样的心理地位，同时暗示了男主人回来后，家庭关系的巨大改变。

女主人开始唠叨爷爷的问题：

"亲爱的，我们要好好说说爷爷的问题了，他再这样我就要发疯了，我忍了好多年了，不要再忍。爷爷一个人造成的破坏和烦恼顶上100个吉普赛人了，你有没有什么想法呢，你能不能不要老让爷爷在屋子里乱跑和胡乱地破坏。你知道吗，我就像一个开放式监狱的女佣人，每天要操那么多的心，爷爷一个人抵得上监狱里全部的疯子，我不能再忍受了，你倒是想办法啊，我每天都面对这张令人生厌的臭脸，光是看到他我就火大，你知道吗？爷爷像一只受惊的火鸡一样从我背后跳出来，然后飞快地摇着轮椅跑圈，顺便打翻几个花瓶什么的，从医生说他活不了多久了开始他几乎每天都这样，就像在示威一样……（声音变模糊但尽量不变，女主角的唠叨要配合苍蝇的嗡嗡声）

这里又出现了一大段女主人的对白。为了不让整体影片节奏拖沓，同时女主人完成对白的时候，情节仍能向下推动。我们设计了一系列动作来配合女主人的对白。将这段

情节改为：

1. 俯视双人远景。女主人给男主人殷勤地换鞋，同时抱怨着："亲爱的，我们要好好说说爷爷的问题了，他再这样我就要发疯了，我忍了好多年了，不要再忍。爷爷一个人造成的破坏和烦恼顶上100个吉普赛人了，你有没有什么想法呢，你能不能不要老让爷爷在屋子里乱跑和胡乱地破坏。"

2. 平视双人全景。女主人帮男主人脱下外套并挂在衣架上，同时继续抱怨："你知道吗，我就像一个开放式监狱的女佣人，每天要操那么多的心，爷爷一个人抵得上监狱里全部的疯子，我不能再忍受了，你倒是想办法啊。"

3. 双人特写。女主人用小手温柔地挠着男主人的胸口，进一步抱怨道："我每天都面对这张令人生厌的臭脸，光是看到他我就火大，你知道吗？爷爷像一只受惊的火鸡一样从我背后跳出来，然后飞快地摇着轮椅跑圈，顺便打翻几个花瓶什么的，从医生说他活不了多久了开始他几乎每天都这样，就像在示威一样……"（声音变模糊但尽量不变，女主角的唠叨要配合苍蝇的嗡嗡声。）

这样改动后，将女主人一大段对白，结合在伺候男主人回家更衣脱鞋的行为中，变成三个镜头来表现。不但将节奏变得有变化，而且把女主人和男主人之间的关系地位进一步阐明。

男主人："我们总不能把爷爷锁在屋子里吧！怎么说他也是我们的亲人呀。"

"我早就这么想了，对街有一个做笼子的铁匠……"

"对了，晚上吃什么，我快饿死了"男主人转移话题使女主人很不满。

男主人："好饿哦，到底吃什么，不要不理我嘛，上一天班很累哦，好想立刻吃饭哦，有什么好吃的呢。"

女主人："嗯……昨儿吃剩的。"

男主人："为什么啊，怎么又吃剩的呢，昨天吃的就是剩的，今天还要吃呀，都吃好几天了。"

女主人："那又怎么样，你知道我白天要干多少活吗？我每天像驴一样干活，永远也干不完的活，你知道有多辛苦吗？爷爷不停地在我干活的时候给我制造麻烦，我哪有时间去买菜、洗菜、择菜、刷锅、洗碗，你到家就吃饭，你以为下饭馆呢。"

男主人："我不想再吃剩的啦！我要吃烤火鸡，我要吃腌菜拌腊肉，我要吃莴苣沙拉和烤猪肋排，我要……"

女主人："吵死啦……"

接下来男主人的反馈和女主人的进一步抱怨，让影片又陷入了节奏拖沓的困境。这里已经没有更多的时间让两人继续对话了。所以我把这段对话做了一次大幅度压缩。改为：

1. 特写。男主人被女主人的爱抚弄迷糊了，说道："你说的对……"，正要进一步顺着女主人的意思往下说的时候，惊醒过来。

2. 中景。男主人拍了拍女主人的肩膀表示安慰，说道："我们总不能把爷爷锁在屋

子里吧！怎么说他也是我们的亲人呀。"女主人体型突然剧增，表示愤怒。

这样改动后，将男主人和女主人的关系进一步阐明的同时，不过分增大对话长度。

换吃饭景：

男主人走向饭桌，爷爷也已经等在饭桌旁边（一边等，一边在桌布上抹脏东西，并把废纸团弹向女主人座位方向）。男主人把废纸从女主人座位上拨掉"你刚提到的剩饭怎么突然勾起我的食欲了，我等不及了好饿"。

这里更换了场景，所以需要一些封闭式构图来交代新的场景，帮助观众建立起空间概念。所以改为：

1. 中景。一个纸团飞入镜头，弹向男主人身边的座位。

2. 特写。纸团飞到座位上弹到地面，这时看到座位上已经有一些纸团了。一旁的男主人伸手将纸团都拨到地面上。

3. 全景。爷爷坐在饭桌对面擤鼻涕，然后将鼻涕纸向男主人旁边的位置弹去。男主人坐在爷爷对面，远处看到女主人在切菜。

4. 特写。男主人询问："你刚提到的剩饭怎么突然勾起我的食欲了，你别做新的了，热剩饭吃吧，我等不及了好饿。"

这样改动后交代了新场景的同时，也初次传达了三个角色之间的关系地位。

爷爷："剩饭，怎么回事，你不是刚说昨天的饭是地狱的味道吗？"（边说边把另一张餐巾纸揉皱弹向女主人座位方向）"我记得前几天还吃过一次冻了快一年的冻肉，我们什么时候才能吃些新鲜的，你应该听听飞利浦医生的建议……看看盘子上那只鸡脸上的皱纹比我还要多。""它是你的亲戚？"

这样直接加入爷爷的对白，将关系转变成了男主人和爷爷之间的对抗，和整体设计不符合，所以改为：

1. 中景。女主人动作突然停止。

2. 特写。女主人猛回头。

3. 中景。爷爷在女主人的怒视下抱怨道："剩饭，怎么回事，你不是刚说昨天的饭是地狱的味道吗？"边说边把另一张餐巾纸揉皱弹向女主人座位方向。

4. 特写。爷爷用手戳着餐桌上的鸡唠叨开了："我记得前几天还吃过一次冻了快一年的冻肉，我们什么时候才能吃些新鲜的，你们应该听听飞利浦医生的建议……看看盘子上那只鸡脸上的皱纹比我还要多。它是你的亲戚吗？"

在爷爷对话前加入女主人回头的镜头，就是将女主人带入情节中，并且将爷爷的对立情绪建立在女主人的身上，和整体角色之间的关系设计就贴合了。

男主人："就是哦，你总是抱怨没有时间做饭呢。"

女主人气得发抖，忍住没有把手里的盘子扔到男主人脸上，赌气转身离开，饭也不

吃了。

爷爷在背后说："别走哦！再难吃也要吃一点嘛！晚上饿肚子可是不好的哦！对了，把我的腊肉拿过来点，我不想吃这只鸡（咬了一口），像木头一样硬，真难吃（又咬了一口），看什么呀！快帮我把腊肉拿过来嘛！"

男主人插话："顺便帮我拿两个腌鸡蛋哦！"

爷爷插话："她下午明明还和邻居的太太聊天聊了很久的哦！"

男主人："就是么，有时间聊天为什么不做点吃的呢！天天都吃剩的，我的胃都快要发霉了。"

女转身去厨房拿腌鸡蛋，手里还拿着刚端着的剩菜。内心独白（忍耐，忍耐，不能在丈夫面前发火，要维护家庭，维护……冷静，一定要冷静）。在厨房把食物找出来端过去。

爷爷："怎么就拿这么点腊肉，不够吃的嘛！"

女主人：（瞪了爷爷一眼）"吃那么多腊肉干什么，不用钱买的啊！"

男主人："爷爷想吃一点就给他多吃点嘛！又不是买不起腊肉。"

女主人："想什么呢！就你每个月挣的那包耗子药钱，也就够买手纸擦屁股的，什么本事都没有，在全世界最小效益最差的单位里拿全世界最低的工资，还想整天像个沙皇一样吃什么云雀肝。"

三个人在饭桌上吵架，画面变远变暗。

这段对话我和剧本创作者商议以后进行了大幅度改动。将男主人从对抗中排除出去了。因为本身男主人在三个角色关系中是个"和事佬"的形象，用来缓解剧烈冲突的。但在这段对话中，男主人明显倾向爷爷的立场，造成了本身地位低下，但是性格强势的女主人变成了彻底的弱势，三人关系就无法维持平衡。所以改成了：

1. 特写。爷爷继续抱怨："她下午还跟邻居太太聊天聊了很久。有这闲聊的时间为什么不做点儿新鲜的饭菜？"男主人面露惊恐的神色。爷爷继续说道："天天都让老公吃剩的！我儿子的胃口都要发霉了！"这时传来刀插入骨头的声音，爷爷的对话戛然而止。

2. 中景。摄影机转过来。爷爷头上插着菜刀摇轮椅离去，同时像坏了的录音机一样重复嘟囔着："发霉了……发霉了……发霉了……"女主人冲男主人尴尬地憨笑。然后端出一盘沙拉说道："Honey，我刚才做了一份俄式沙拉。这次放了腊肉替代火腿，可好吃呢。"爷爷的轮椅猛然停下。

3. 特写。爷爷一脸严肃地嘟囔道："腊肉……"

4. 中景。爷爷长叹道："腊肉啊……"。女主人特意增大了声音说道："Honey，忙了一整天，别剩哦。"

5. 中景。爷爷愤然快速摇着轮椅出镜。

这样改动后，将整个矛盾仍然集中在女主人和爷爷身上，但是两人对男主人都是争取盟友的态度，并且透过男主人向对方施压。而男主人这时不做任何反应，变成了两人

中间稳定的因素，使得三人关系仍旧保持冲突中的平衡。

接下来我再次和剧本创作者商议，加入了一段男主人和女主人之间的枕边对话，为了让观众深入了解这两个角色之间的关系，并增加观众和角色之间的亲密感。而且还进一步加入了女主人晚上起夜上厕所，碰到爷爷以后的对抗。让女主人和爷爷的对抗变成全天候，增加整个情节的心理压力。这里加了一段情节是：

1. 特写。男主人和女主人并排躺在床上。镜头给两人双脚的特写。女主人用脚爱抚男主人的脚。

2. 中景。展现卧室环境。同时男主人将脚迅速躲开。女主人尴尬地愣了一下。

3. 中景。换角度展现卧室环境。男主人说道："你明知道爷爷爱吃腊肉，还成心不给他吃气他。"女主人回应："腊肉就那么点儿，大家都爱吃。你上班辛苦，所以先给你吃啊。Honey~我好吧~"。男主人翻个身背对女主人说道："既然大家都爱吃，就多买一些啊。"

4. 特写。女主人沉默，看了一眼背对她的男主人。男主人继续说道："孝顺是基本的啊。当然爷爷也有不对，也难怪你激动。"

5. 中全景。女主人翻身背对男主人说道："想什么呢！就你每个月挣的那包耗子药钱，也就够买手纸擦屁股的，什么本事都没有，在全世界最小效益最差的单位里拿全世界最低的工资，还想整天像个沙皇一样吃什么云雀肝！"两人沉默。男主人关灯。

加入这段描写，为了深入展现男主人的沉稳、温和的性格，以及女主人对男主人的深情但又火爆的脾气，并且把两人的关系位置做了微妙的调整，白天对丈夫千依百顺的女主人，到了晚上还是展现出了对男主人的不满。这样让整个角色关系进一步复杂生动起来。

然后又加入了一段情节是：

1. 特写。女主人在睡梦中展现痛苦的表情，并发出淫荡的闷哼声，然后突然睁眼醒来。

2. 特写。女主人用脚够拖鞋。

3. 中景。男主人埋头睡觉同时做着噩梦。女主人起床，动作恍惚地离开卧室。

4. 全景。女主人迈着恍惚的步伐经过走廊。

5. 特写。厕所门前女主人的阴影逐渐笼罩过来。

6. 中景。厕所门打开，爷爷蹲在马桶上大便，同时拿着手电看书，抬头看了一眼女主人。

7. 特写。爷爷将手电变成底光打在脸上，面无表情地吓唬女主人。

8. 特写。厕所门猛的被关上。

9. 中景。女主人气得待在厕所门前。

10. 中景。女主人转身离开。突然厕所门开，滑出一个尿桶。

11. 全景。女主人盯着尿桶看了一会儿。

12. 全景。女主人一头撞向厕所门。

这段情节表现了爷爷和女主人一段计划外的冲突。两人都没有恶意，只是碰巧都用了一楼的厕所。而且爷爷递出来了尿桶表示友善。但是爷爷的行为方式并不能让女主人理解，从而进一步激化矛盾。从这个情节也说明了女主人和爷爷之间的矛盾是难以调和的。

换女主人做早饭，有闯入者：

女主人做早饭时突然发现一只脏兮兮的白猫爬在厨房的窗户上，在偷吃晚上的剩饭，看到女主人发现它转身跳到院子里的花丛中，折断了苜蓿，踩断了牵牛花藤。女主人拿着扫把追打，猫在院中乱跑，不时地在花丛和院中的摆设中穿过，撞倒一些杂物盘盘罐罐等（要注意女主人的重量感）。猫胖进草丛消失（消失栅栏）。

这段情节中猫出场了。因为猫作为本剧中非常重要的角色，又是第一次出场。我和剧本创作者商议后觉得需要增加一个出场的情节。于是改为：

1. 中景。女主人心中烦闷地在切菜。

2. 中景。镜头跟随猫穿过花园跳上窗台，偷吃窗户内的腊肉。

3. 全景。女主人特异功能一般地感应到猫的存在，头也不抬将手中菜刀飞向猫。

4. 特写。猫灵活躲过。

5. 中景。女主人拿着扫帚打向猫。猫从窗台跳了出去。

6. 全景。女主人从窗台探头找猫。猫贴着墙边溜走。

7. 全景。猫溜到墙边拐角处，远处传来女主人的叫骂声："X的小B野猫！敢来老娘厨房行窃！下次一定飞死你！"停顿片刻女主人惨叫道："哎呀！脑袋卡住了。"

这样改动以后更符合好莱坞的链式问答的叙事模式。将猫的问题解决后，女主人马上又面临卡住脑袋的新问题，让整体节奏更紧凑。

女主人赶走猫后，开始一边晾衣服一边嘟囔："这只臭猫是哪里来的，有一个爷爷就够受的了，再加上只猫这日子就没法过了。谁下的咒把它的畜生同类给招来了。"

这时栅栏外面的邻居太太探过头来："哎呀！大清早的就闷闷不乐的啊！有什么烦心的事情啊？"

女主人："烦心的事情多着呢！家里那个爷爷每天只知道给我制造麻烦，明明一个除了嘴哪都有毛病的瘫痪老头，我不明白他怎么有那么大的精力每天在家里捣乱，今天倒好，又来了一只脏猫，看上去就像从煤堆里爬出来的一样，身上还有一股阴沟的味道，简直比爷爷还可恨。"

这段情节由于前面将女主人已经卡在了窗台上。所以改为：

1. 中景。邻居家的青蛙太太闻声赶来，看见女主人在窗台扭动大脑袋，好奇地询问："熊太！你跟那儿玩啥呢？"女主人气得发出"啊~啊~"声。

2. 全景。青蛙太太看女主人不回答她，便跳过栅栏，在窗台底下看她。

3. 中景。女主人将脑袋拼命往后挤，想回到屋里，但是脸马上就憋红了，突然趴在窗台上，缺氧昏了过去。这时青蛙太太"呱~"地叫了一声，女主人听到叫声又猛然抬头，拼命吸气将自己的脸变小，顺利收了进去。青蛙太太待了一会儿，转身离开并自言自语道："原来是被卡住了啊。"紧接着窗户被猛然关上。

这里将女主人和邻居青蛙太太的对话改成了一个女主人的独角戏，而且用一个长镜头表达。这段情节建立起了女主人和青蛙太太两个角色之间的关系，但是仍然把主导角色集中在女主人身上，为接下来的情节做好铺垫。

转中午女主人在刷碗，猫出现，猫抓窗帘。女主人追打，猫进厨房，打翻水盆，女主人追打，碰掉碗和盘子，撞到柜子，弄掉墙上挂的干点和干肉，屋子里一片混乱。转到爷爷的特写：拉大镜头接爷爷的联想。爷爷在窗边看热闹，看着猫若有所思（给一个脸上眼神的特写）。爷爷突然觉得猫和自己很像。猫跑到还在走廊摇轮椅的爷爷身后被爷爷抱起来，猫温顺地喵喵叫。（女主人气喘吁吁的，站在爷爷的面前喘气）

女主人："把猫……给我……我扔掉它，扔了这个小混蛋。"

爷爷："不嘛！多可爱的小东西……我们养吧！"

女主人大声喊："不行，好脏的，一定要扔。"

后面接爷爷把女主人的饭给猫吃的情节：

开始撕打。

爷爷抱着猫飞快地摇着轮椅跑掉，转到拐角的房间关掉大门。猫在轮椅上示威似的抬了下爪子，进屋关门时还撞掉了墙上的女主人的画像。女主人在门口大骂爷爷："老比丘，蜥蜴干，不交出猫晚上就没饭吃。"

爷爷："我就要养，你这残忍的母野猪，我就要养这个小东西，你想饿死我，没那么容易，有本事你就进来打我啊，我已经布置好掩体了，对不咪咪？（猫叫：喵）。

女主人气得发抖，说不出来话，转身开始收拾屋子。

回到厨房，女主人："对了，我的腊肠呢，这可是我最喜欢吃的，我得藏起来，不让那该死的爷爷看到，哼哼，不给他们吃，都是我的（拿着腊肠很心满意足地闻了闻，露出很惬意的表情，站在凳子上把腊肠放在灶台上面的柜橱里）。

这里觉得如果让猫再次出现，感觉重复。这意思并不是说猫再次出现就重复了，而是再次出现在厨房然后还是和女主人抗争，而且这段戏的重点不是猫的出现，猫的再次出现是为了接下来能和爷爷建立起联盟的关系。在平衡的三角关系里加上一个砝码。所以最好的方式是让猫直接在上一次出现就直接和爷爷联盟。但是那样的设计又显得节奏过于紧密而变得太戏剧化。所以就插入了邻居青蛙太太和女主人的一段戏，来转移一下主导角色。然后在这里我和剧本的创作者商议后改为：

1. 全景。女主人关上窗，喘了口粗气。爷爷抱着猫摇着轮椅入镜。猫看到女主人，

发出了呼噜声。

2. 特写。女主人听到猫的呼噜声，惊恐地回头看。

3. 全景。女主人和爷爷两人对峙了半晌。

4. 特写。女主人的表情由惊恐变为愤怒。

5. 特写。爷爷的表情由纳闷变为惊恐。

6. 中景。女主人冲过来猛地向猫扑去。爷爷吓得赶紧摇着轮椅转身就跑。猫还火上浇油地跟女主人招手再见。

7. 特写。女主人没抓到猫，但是揪住了爷爷仅存的一根头发。（这里根据角色设计，爷爷只有三根头发，揪掉中间那根以后，爷爷就从背头变成了中分。）

8. 中景。女主人看着手中的头发，面色尴尬，觉得自己闯祸了。爷爷趁机逃回房间，锁上了门。

这样的改动，让猫的再次出场变成了爷爷、猫、女主人三者的对抗开始。情节不会显得啰唆，而且最后还是去掉了关于腊肠的对白。因为考虑到接下来的对抗核心内容并不是腊肠，而是猫。

晚上，饭桌边：女主人没好气地把饭菜端在爷爷面前。

女主人："快吃啊，新鲜的，今天一下午我都一直在做饭，给你弄新鲜的吃，吃饱了养足力气继续气我吧。

爷爷："不是说不给我吃吗，变主意啦，我那个又胖又蠢又自私的蠕虫儿媳什么时候变成一个好心的修女啦，哦，万能的主啊，我赞美你。"

女主人："你……"（刚要骂街被男主人打断）

男主人："呃，今天的晚饭好丰盛啊，真好吃，今天天气真好，是吧，我们开始吃饭吧，这鱼味道不错，很新鲜呀。啊，修女，多好的赞美啊，还记得……姨妈就认识许多修女……"

女主人："我……"

男主人打断："啊，这鸡翅看上去好诱人啊，快吃一个，你做了一下午饭好辛苦吧……"

爷爷："她……"

男主人打断："爷爷不是喜欢吃大肘子嘛，快吃一个，可好吃了……"
不等爷爷答话一把抓起一个肘子塞进爷爷嘴里。

女主人："你……"

男主人一把抓起一个鸡腿塞进女主人嘴里："你做的鸡腿最好吃了，别站在那，快吃吧，你干一天活好辛苦的哦，快吃饭，大家一起吃哦，吃饭时不要多说话哦，吃不言，睡不语嘛，大家开心吃东西哦……哈哈哈哈哈哈哈哈……多希望我们很快能有第二个宝宝。"

女主人嘿了一下终于不再生气……吃饭……

晚上，卧室。

女主人："刚才你提到宝宝……"

男主人停了一下，开始又说餐厅的事……

女主人："刚才你怎么都不让我开口说话呢……"

男主人："行啦，爷爷又讨厌了是吧，他都那么大岁数了，黄土埋到鼻子了，你我就不要和他折腾了，让着他点吧，毕竟是爷爷嘛，也是你爸爸的表姨夫嘛，关系都这么近的。"

女主人："别提这个表姨夫，一提我就生气，爷爷他年轻时就不着调，要不爸爸的表姨也不会和他离婚，你知道吗，今天不知从哪来了只脏猫，长得和他一样，进屋就乱霍霍，爷爷还偏要养他，我去追打，他把猫抱走了，我让他扔了他还不肯，就像扔他亲爹一样，你说说，太不像话了，他每天给我制造这么多的麻烦，到处乱扔垃圾，每天我的活儿还不够多么，这个破烂的疯人院里哪哪都是要收拾的地方，连窗户上的领和门上的插销都发霉了，咱们屋后的窗户都是靠蜘蛛网粘住的，缝隙里塞满了壁虎和虫子的尸体，地下室的窗户几乎被屋里的潮气焊住了，我每天都要拼命地打扫，用硫酸杀死那些白蚁，不足十分钟后它们就会冒出来，蜘蛛网我弄掉了，但是一回头的功夫就又接上了，后院的那些死老鼠的皮被太阳晒得像干木片一样，可你连管都不管，周末整天待在家里看你的破报纸，就好像一切都很美好一样，每当我看见你在沙发上看报纸我气就不打一处来，你就像沙发上的一摊狗屎一样堆在哪里散发臭气，家里有那么多的麻烦你却视而不见，你这个没心没肺的东西，上个月我家胡麻去世了，你只是问了下什么时候，连葬礼都没有参加，害我去参加时亲戚们以为我是个寡妇，而你这个混蛋却在家里招待你的那帮混账朋友，好像咱家死的不是基督徒而是几条狗，你那些散发出阴沟味道的朋友把咱家这个令人伤脑筋的疯人院变成了一个堕落衰败的垃圾场，你那个该死不死的臭爷爷还和你一起狂欢，感觉我不在家你们就高兴得开始发疯，接着老东西整整咳嗽了20天。说你的声音像狗叫一样，我真想拿尸布把他抱起来，拿绳子捆好，在他脚上绑一根大骨头，把他丢在门口让狗把他拖走，还有你这不知道愁的臭家伙，咱们家的经济已经很糟糕啦！你还招待你那些狗屁朋友，那些吃的喝的不用花钱买吗？你的工资已经几个月没有全额发放了，每个月只发一半，其他的用单位食堂里面买酸火腿优惠券来报，有这样的吗，让我说你什么好，你这个没有用的东西，再说你单位的所谓福利，每个月一次身体不好的员工在单位的诊所门口排队每人领一袋红色小药片，不管他们得的是感冒、梅毒还是痔疮。还有你们单位那个主管布层先生，答应给你改善福利和涨工资，然后就消失掉了。听邻居太太说他被一个工人买通的妓女骗到旅店，引他上圈套，被你们单位的工人光屁股堵在屋里，被迫在那份改善福利的协议书上签字，然后第二天当他来到法院出庭作证时，变成了一浅绿色头发的家伙还垫了鼻子，并且讲一口流利的葡萄牙语，名字也变成了戈维多阿塞托多而不是你们那个神奇的布层主管，你们的同事提要求时，律师甚至拿出了布层先生的死亡证明，甚至证明了你们单位根本没有那个所谓胡萝卜销售部，你们单位那个胡萝卜部的传言、酸火腿的神话什么的都是一个彻底的谎言，

这些我怎么从来都没有听你说过呢！你就知道回家来吃饭，然后你这个时候一准儿坐在沙发上看报，好像你只是一个看客，害得我要去邻居那里了解消息，你这个游手好闲的笨蛋，整天就想着天上掉面包的事情，而我每天从早忙到睡觉，忙完这么多事情，睡觉时满眼沾满了玻璃粉，可从来没有人问过我今天过得好吗？或者早安，亲爱的，从来没有人问我为什么脸色苍白，眼圈发黑，当然啦，我也从来没有指望过你们两个蠢东西能说出这话，说白了吧！你们把我看成一个端锅用的抹布还到处说我的坏话，说我是个又胖又蠢的母猪，说我是个把生活和屁眼（直肠）联系在一起的女人，而你们两个只知道玩自己的肚脐却还想吃龙虾的 蠢猪，每天只知道悠闲地待着，像个哈里发一样欣赏这雨景，哪怕家里只剩下石头可以吃了，现在倒好，又来了一只猫，这日子还怎么过啊！"

男主人："说这么半天不就是爷爷想养那个猫嘛！就让他养呗！爷爷喜欢乱说话，我回头劝劝他，明天是老爷爷生日哦！你给他做个蛋糕吧！家里人嘛！哪有那么大的仇嘛！互相担待一些嘛！"

女主人："蛋糕？想什么呢！吃屎去吧！"

晚上一个小身影从一楼房间偷偷出来鬼鬼祟祟地进了厨房，很敏捷地到处搜寻，打开所有的抽屉，没有发现要的东西又开始翻罐子，然后把目标锁在灶台上的柜橱。他搬过小凳子，站在上面打开柜橱，从里面拿出一大串腊肠，自己先吃掉四、五根，然后又掰下来六到七节腊肠，把剩下的一点放回来，关上柜门，把凳子摆好偷偷溜回房门。

这一大段情节本来是作为全剧的高潮处理的，描述女主人整个情绪的爆发。但是后来再进一步和剧本创作者讨论的时候，觉得这个故事可以衍生出一个系列片，而非单独的一集故事。所以这里做了一个大的改动，将全剧的高潮点前置，变成了女主人和爷爷争抢猫的那段戏。而在这里，则是加入了一段倒叙，让爷爷回忆如何与猫结成盟友的过程：

1. 全景。爷爷坐在干净整齐的卧房中，看着窗外，开始回想早餐与猫的相遇。

2. 全景。爷爷在厨房外看着女主人和猫的追打过程，直到女主人的头被卡到窗台上。

3. 特写。爷爷看着这一幕，露出了惊叹的表情。

4. 特写。爷爷的眼中绽放出了鲜花。话外音："人生的春天又来啦！"

5. 中景。爷爷幻想着自己和猫开心地满屋子扔垃圾。话外音："古语有云'单丝不成线'"

6. 中景。爷爷和猫一起将闻声赶来的女主人打倒。话外音："独木不成林。"

7. 中景。爷爷和猫一起将昏倒的女主人棒揍一顿。话外音："一个人纵然浑身是铁。"

8. 全景。爷爷在远处挖坑，猫奋力将昏倒的女主人往坑的方向推，准备活埋。话外音："又能打几颗钉？"

9. 全景。爷爷和猫将女主人活埋后坟头上还插上一朵花纪念。两人意气风发地站在旁边欣赏胜利成果。

10. 特写。镜头回到现实中。爷爷想到这里，开怀大笑。

11. 全景。猫沮丧地坐在墙边喘气。一个黑影逼近。（伴随着金属摩擦的恐怖声音）

12. 特写。猫惊恐地抬头。一阵大风伴随着强光迎面扑来。

13. 全景。爷爷变成巨型大佛像出现在猫的面前。（伴随着梵音"唵~啊~吽~"）

14. 特写。猫看到了救世主，激动得热泪盈眶。

15. 特写。佛祖爷爷突然伸手指挖了一下鼻孔。

16. 特写。猫看到爷爷的这个动作，心中一激灵。神光神风顿时消失。猫揉了揉眼镜，仔细再一看。

17. 中全景。一切又回到现实。猫看到爷爷摇着轮椅冲他微笑。

18. 中景。爷爷冲猫伸出双手。猫下意识地向后躲开，想了一会儿。

19. 中景。猫想通后扑向爷爷怀中。话外音："有个古怪的老爷爷疼我也行啊！"

经过这段大幅度的修改，让整个影片的内容不再有任何啰唆的地方，而且将四个角色的基本性格特点，以及四人之间的关系地位做了清晰立体的交代。同时增强了表演，减少了冗长的对白，为接下来的镜头画面和角色表演的设计工作留出了极大的空间。

转第二天中午。

女主角在厨房把烘好的蛋糕从烤箱里面拿出来，开始在上面挤奶油，一边挤一边嘟囔："老东西，多吃吧，吃高胆固醇蛋糕吃死你，哼~！对了，给你加点料，哼哼~！（用芥末在蛋糕上挤出装饰）

女主角走向餐厅……（本集完）

这个结尾没有做较大的改动：

1. 全景。清晨，一家三口房子的全景。

2. 特写。烤箱门被打开，里面有一个蛋糕。女主人伸手进来拿走蛋糕，关上烤箱门。

3. 中景。女主人将蛋糕放在厨房案台上。

4. 特写。女主人往蛋糕上挤奶油。

5. 特写。女主人将奶油刮平整。

6. 中景。女主人兴奋地在蛋糕上用芥末挤上绿色的粪便形状的花。

7. 特写。女主人插好蜡烛后，嘿嘿坏笑。

9. 中景。女主人端着蜡烛向爷爷的房间走去。

本集完。

最后用一个平静安详的清晨，缓冲整个故事节奏。最后三个镜头把下一集的矛盾问题丢出来作为结束。

通过这次分镜头剧本的创作思路展示，大家可以发现，剧本的创作跟文学作品还是有严格的区别，很多文字上描述起来精彩激烈的部分，落到画面上反而极难发挥。这就需要分镜头设计工作者和剧本创作者共同讨论修改，让剧本更适合制作成影片，也就是说更适合影像化。这里虽然每个镜头都标出了景别，但这只是一个初步的想法。影像化的工作在没有落到视觉上之前，几乎都是不准确，需要修改的。

11.3 设计故事板

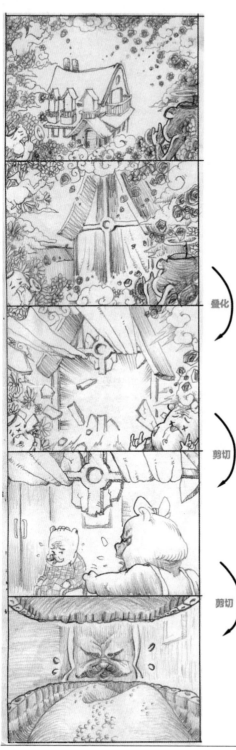

这里选择一个俯视角度的视点，是为了配合剧本描述的童话感的画面。

花环中朦胧地显出场景和主体建筑。
（田园风格的音乐，安详，伴随着欢快的小鸟叫声）
镜头场景渐渐显现，逐渐清晰。
（花环淡出）
同时伴随女主角轻快沙哑的歌声"I feel so good~I just married~，我感到很开心～我刚结大婚～"
镜头推到一楼客厅的窗前。

这里为了让镜头不过长而显得笨拙，所以加了一个剪辑点。然后用柔和的叠化转场方式衔接两个镜头。同时形成了爆炸前的预备动作。

突然传出一声大喊："爷爷！"
喊叫声的冲击波破窗而出，将画面中的窗户和画面周围的花环击碎。

这里为了给观众更多的时间建立起空间感，所以取景时仍然保留了窗户的残迹。让前三个镜头的视点运动符合镜头弹道学。

从窗口外可以看到女主人在对爷爷挥动手臂。
女主人："你就不能安静地在屋子里面待一会儿吗？让我打扫完这该死的地方！"

这里接着上一个镜头主导角色女主人的视线，直接剪切到口腔内的视点。这里最早也考虑过淡接。但是淡接有明显的拉长时间功能，而这两个镜头在时间上又是紧密联系。所以还是选择了剪切。

摄影机挪至女主人的口腔内，随着口腔的开合，闪动爷爷的反应。
女主人大叫："自从我嫁到这个阴暗破旧的疯人院，每天都有做不完的家务，就好像我是一个愚蠢的乡下女佣人，还是免费的！"

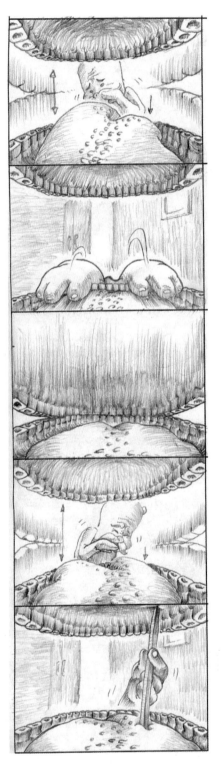

这里用了一个非常长的长镜头来表现女主人开场这一大段对白。由于这段对话是女主人单方面的对白。爷爷处于完全被压制的位置。所以没有设计穿插一些反拍女主人面部表情或者肢体动作的镜头。这样让整段戏的形式感变得很强。由于镜头中表演成分很多，爷爷又有两次出镜，所以也不会显得信息量不足。

摄影机放在女主人的口腔内，向外拍摄爷爷。

爷爷：我知道你恨我为什么还不死！你这条毒蛇！我这把老骨头也是要活动一下的！

女主人："但是你整天就像一头发情的公猪一样跑来跑去，到处乱窜！打翻我的新盘子，把刚擦的地板磨出印儿！甚至还把鼻嘎巴抹在窗帘上。"

爷爷在女主人不断的抱怨声中沉向地面，表示精神上的萎缩。等离开镜头后，突然返回，用双手按住女主人的下颌。女主人发出"啊～啊～"的呻吟声，然后猛地向爷爷的双手咬去。爷爷机敏地抽走双手。女主人继续抱怨："吃饭的时候你把每样菜都只吃一口扔在那儿，还叫嚷着味道不好。你知道我多辛苦吗？每天要收拾你造成的破坏，买菜做饭，清理像山一样高的一堆堆垃圾。你却坐在那里像个沙皇一样要吃什么夜莺的舌头。"

爷爷突然用小棍子将女主人的嘴撑住，女主人彻底不能说话了。

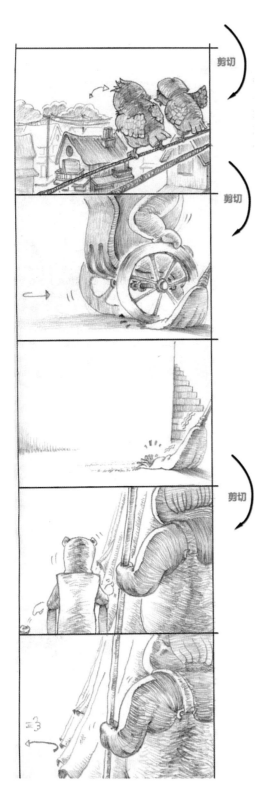

镜头剪切到屋外电线杆上的一对小鸟夫妇。

小鸟夫妇隐隐听到屋内传来爷爷的喊叫："我是一个瘫痪的病人啊！我每天只能坐在轮椅上运动那么一会儿。难道你想让我整天躺在床上得了褥疮以后慢慢发臭吗？你这个狠毒的母猪！"

小鸟夫妇感慨道："Too young!"

爷爷摇动轮椅碾过扫帚。扫帚气愤地抖动。

爷爷一边抱怨一边摇着轮椅远去："这条肥胖的母蜥蜴，整天就盼着我死掉，好把房子归到她的名下。我稍微活动一下就好像踩到了她的尾巴。这个整天就知道打扮和邻居太太们闲聊的蠢女人。我那该死的儿子怎么会娶了这么个暴躁的母狒狒回家！？"路过窗户时还在窗帘上抹了鼻屎。

嘟囔声被女主人听到，气得发抖。

开始的镜头设计基本都是水平角度的视点，节奏显得平缓。这是为了给后面高潮戏的镜头留出设计空间。初学者在设计镜头的时候忌一开场把弓拉得太满，到最后想进一步强烈的时候发现黔驴技穷。

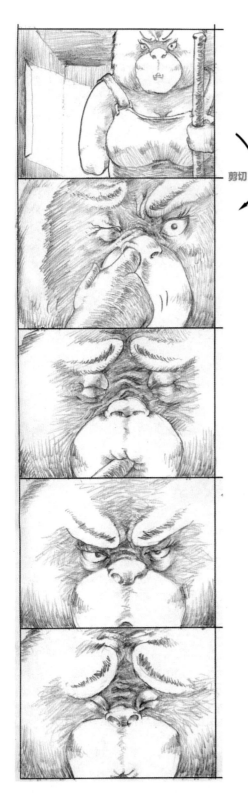

剪切

在第一次故事板绘制的时候，我在这里加入了一段女主人对爷爷行为的反应动作，表现女主人对爷爷的无奈和自身的粗略愚蠢的气质。

等全部故事板完成返过来整体看的时候觉得这段情节很拖沓，而且没有提出问题，内容又只是搞笑，显得十分简单，就删掉了。

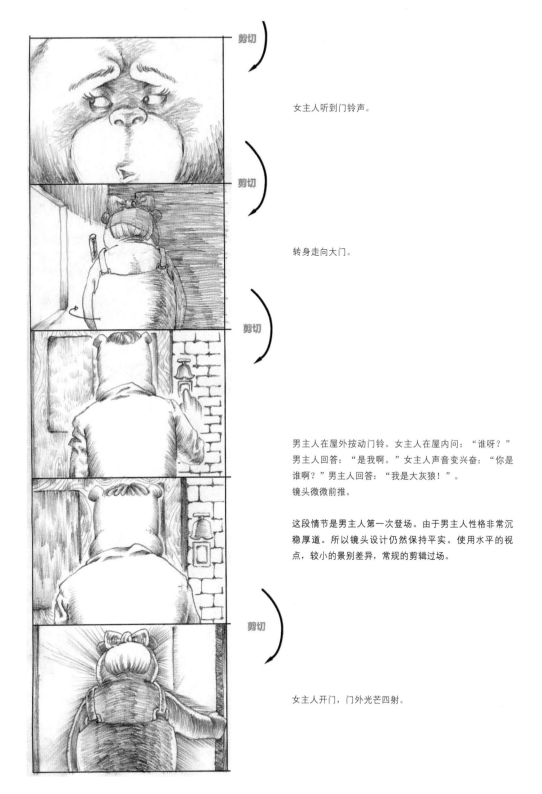

剪切

女主人听到门铃声。

剪切

转身走向大门。

剪切

男主人在屋外按动门铃。女主人在屋内问："谁呀？"
男主人回答："是我啊。"女主人声音变兴奋："你是
谁啊？"男主人回答："我是大灰狼！"。
镜头微微前推。

这段情节是男主人第一次登场。由于男主人性格非常沉
稳厚道。所以镜头设计仍然保持平实。使用水平的视
点，较小的景别差异，常规的剪辑过场。

剪切

女主人开门，门外光芒四射。

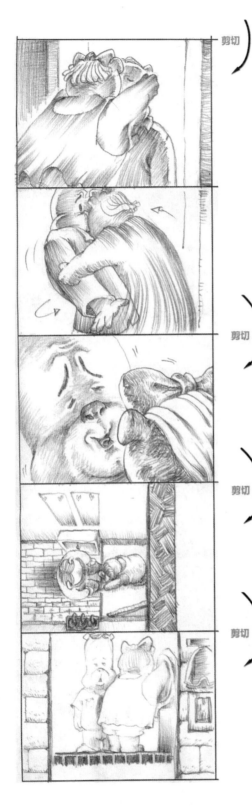

剪切

女主人猛扑上去抱着男主人一通亲。

这段情节女主人情绪非常激烈，但是我把大幅度的镜头变化放在了激烈动作之后，这是一个小设计，想尝试做激动之后平复情绪时心跳的感觉。所以在前面激烈的肢体动作表演时，我没有变化镜头，而是在动作结束，气氛归于平静后，进行了三次大的镜头变化，一个是水平视点中景跳低视点大特写，然后是低视点大特写跳高位垂直视点全景，最后是高位垂直视点全景跳水平视点全景。

剪切

女主人亲得男主人痒痒，男主人发出傻笑和哼声。

剪切

女主人给男主人殷勤地换鞋，同时抱怨着："亲爱的，我们要好好说说爷爷的问题了，他再这样我就要发疯了，我忍了好多年了，不要再忍。爷爷一个人造成的破坏和烦恼顶上100个吉普赛人了，你有没有什么想法呢，你能不能不要老让爷爷在屋子里乱跑和胡乱地破坏。"

剪切

女主人帮男主人脱下外套并挂在衣架上，同时继续抱怨："你知道吗，我就像一个开放式监狱的女佣人，每天要操那么多的心，爷爷一个人抵得上监狱里全部的疯子，我不能再忍受了，你倒是想办法啊。"

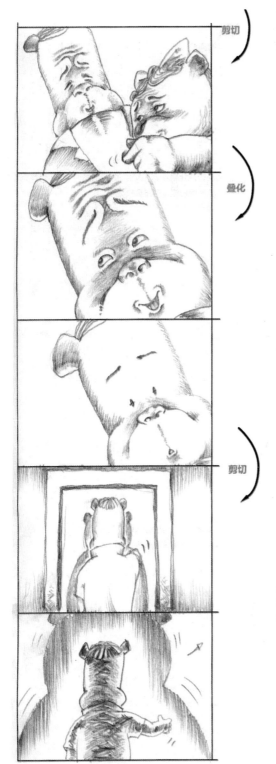

剪切

叠化

剪切

女主人用小手温柔地挠着男主人的胸口，进一步抱怨道："我每天都面对这张令人生厌的臭脸，光是看到他我就火大，你知道吗？爷爷像一只受惊的火鸡一样从我背后跳出来，然后飞快地摇着轮椅跑圈，顺便打翻几个花瓶什么的，从医生说他活不了多久了开始他几乎每天都这样，就像在示威一样……"（声音变模糊但尽量不变，女主角的唠叨要配合苍蝇的嗡嗡声。）

这里用了一个叠化的方式柔和地衔接着。为了让观众感受到男主人身处温柔乡的甜蜜感，最开始想设计成大量爱心冒出，遮挡镜头后转场。但是那样就变成淡接的变体了，时间上又不连贯了。所以最终还是选择了叠化。

男主人被女主人的爱抚弄迷糊了，说道："你说的对……"正要进一步顺着女主人的意思往下说的时候，惊醒过来。

男主人拍了拍女主人的肩膀表示安慰，说道："我们总不能把爷爷锁在屋子里吧！怎么说他也是我们的亲人呀。"女主人体型突然剧增，表示愤怒。

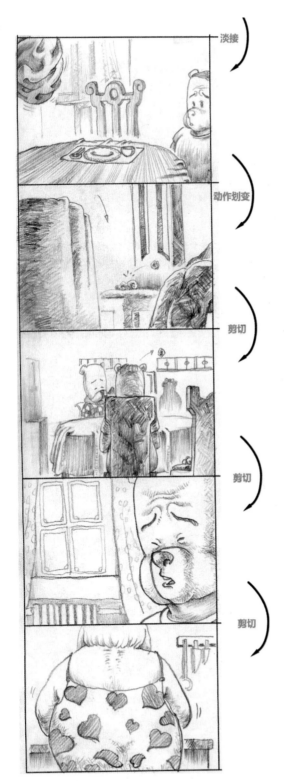

淡接

这里时间跨度较大，所以用了淡接表示镜头之间时间的流逝。

一个纸团飞入镜头，弹向男主人身边的座位。

动作划变

这里设计成让镜头跟随纸团展示场景。所以让摄影机跟随纸团的抛物线运动路径来转场。

纸团飞到座位上弹到地面，这时看到座位上已经有一些纸团了，一旁的男主人伸手将纸团都拨到地面上。

剪切

爷爷坐在饭桌对面擤鼻涕，然后将鼻涕纸向男主人旁边的位置弹去。男主人坐在爷爷对面，远处看到女主人在切菜。

剪切

这里要加入一个男主人调整视线，望向女主人的动作。然后接女主人背影的特写。不然就越轴了。

男主人询问："你刚提到的剩饭怎么突然勾起我的食欲了，我等不及了好饿。"

剪切

女主人动作突然停止。

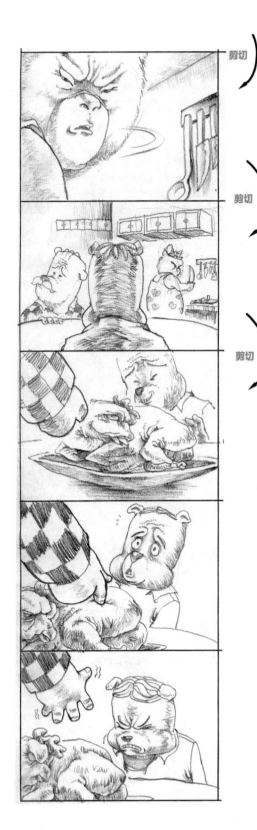

剪切

剪切

剪切

女主人猛回头。

爷爷在女主人的怒视下抱怨道："剩饭，怎么回事，你不是刚说昨天的饭是地狱的味道吗？"边说边把另一张餐巾纸揉皱弹向女主人座位方向。

爷爷用手戳着餐桌上的鸡唠叨开了："我记得前几天还吃过一次冻了快一年的冻肉，我们什么时候才能吃些新鲜的，你们应该听听飞利浦医生的建议……看看盘子上那只鸡脸上的皱纹比我还要多。它是你的亲戚吗？"

爷爷继续抱怨："她下午还跟邻居太太聊天聊了很久。有这闲聊的时间为什么不做点儿新鲜的饭菜？"男主人面露惊恐的神色。爷爷继续说道："天天都让老公吃剩的！我儿子的胃都快要发霉了！"这时传来刀插入骨头的声音，爷爷的对话戛然而止。

这个镜头本来是分成两个正反拍爷爷和女主人的。但是那样又过于平庸，正好这时冒出来一个小点子。用男主人这个第三角色作为镜子，通过他的反应和爷爷在镜头中的一只手臂来表现爷爷和女主人的对抗。这样又回到链式问答的模式，给观众扔出问题。"他们俩之间到底发生了什么？"

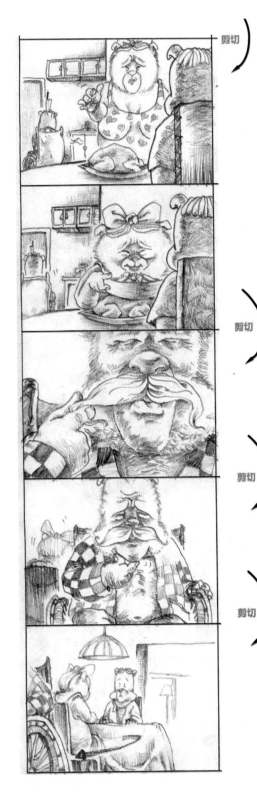

剪切

爷爷头上插着菜刀摇轮椅离去，同时像坏了的录音机一样重复嘟囔着："发霉了……发霉了……发霉了……"女主人冲男主人尴尬地惹笑，然后端出一盘沙拉说道："Honey，我刚才做了一份俄式沙拉。这次放了腊肉替代火腿，可好吃呢。"爷爷的轮椅猛然停下。

剪切

爷爷一脸严肃地嘟囔道："腊肉……"

剪切

爷爷长叹道："腊肉啊……"女主人特意提高了声音说道："Honey，忙了一整天，别剩哦。"

剪切

这里最初设计成一个镜头。但是为了强调一下爷爷愤怒离去的动作，就在这里加了一个剪辑点。但只是微微拉远了一些镜头，并没有做大的摄影机位置调度。

爷爷愤然快速摇着轮椅出镜。

淡接

这里用淡接还是为了表现两个镜头之间较大的时间跨度。

女主人用脚爱抚男主人的脚。

叠化

展现卧室环境。同时男主人将脚迅速躲开。女主人尴尬地愣了一下。

这段戏表现的是夫妻间的枕边话。所以镜头衔接多用柔和的叠化。但是接下来的镜头是男主人情绪的一个爆发点，所以景别和视点都设计了一个大的跳动，而且衔接方式改为剪切。

剪切

男主人说道："你明知道爷爷爱吃腊肉，还成心不给他吃气他。"女主人回应："腊肉就那么点儿，大家都爱吃。你上班辛苦，所以先给你吃啊。Honey～我好吧～"。男主人翻个身背对女主人说道："既然大家都爱吃，就多买一些啊。"

叠化

女主人沉默，看了一眼背对她的男主人。男主人继续说道："孝顺是基本的啊。当然爷爷也有不对，也难怪你激动。"

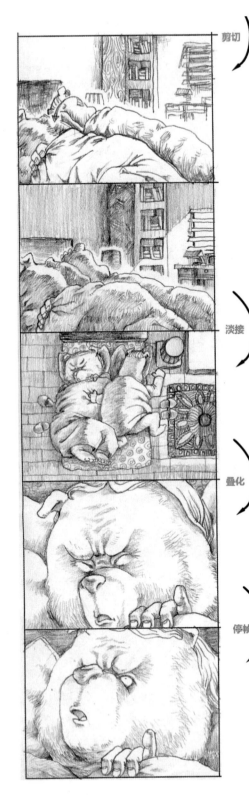

剪切

接下来的镜头是女主人的一个激动的情绪反馈，所以转场方式改为剪切。

女主人翻身背对男主人说道："想什么呢！就你每个月挣的那包耗子药钱，也就够买手纸擦屁股的，什么本事都没有，在全世界最小效益最差的单位里拿全世界最低的工资，还想整天像个沙皇一样吃什么云雀肝！"两人沉默。男主人关灯。

淡接

这里加了一个全景展示场景。同时跟上一个镜头是淡接的转场方式，表示过了一大段时间。视点的选择是为了和下面的特写能柔和叠化衔接。

叠化

女主人在睡梦中展现痛苦的表情，并发出淫荡的闷哼声，然后突然睁眼醒来。

停帧

这里用停帧的方式强调了女主人被尿憋醒的感觉。设计思路是：梦中的时间突然停止，醒来后现实的时间再运转。

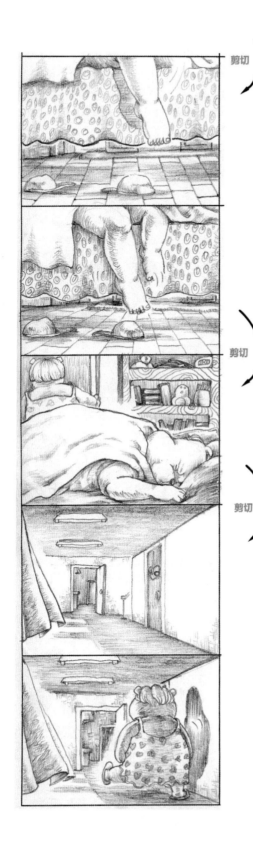

剪切

女主人用脚够拖鞋。

剪切

这个镜头把男主人从观众的心理预期中去除掉，让接下来的女主人和爷爷的对抗变得很纯粹。

男主人埋头睡觉同时做着噩梦。女主人起床，动作恍惚地离开卧室。

剪切

这个镜头先用一个空镜展示场景，然后再让女主人入境，使观众能清晰地建立起空间感。

女主人迈着恍惚的步伐经过走廊。

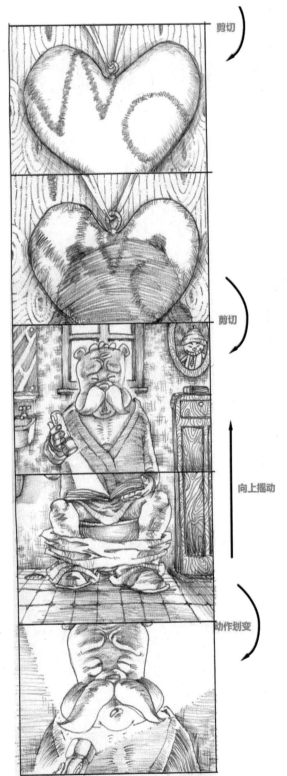

剪切

这里设计成第一人称视点，是为接下来的恐怖镜头增加临场感。

厕所门前女主人的阴影逐渐笼罩过来。

剪切

厕所门打开，爷爷蹲在马桶上大便，同时拿着手电看书，抬头看了一眼女主人。

向上摇动

这里摇一下镜头，给爷爷在深夜的出场增加一些神秘感。

动作划变

这里用女主人眨眼的动作转场。设计成眨眼之间，爷爷就变成底光照射了，增加恐怖气氛。

爷爷将手电变成底光打在脸上，面无表情地吓唬女主人。

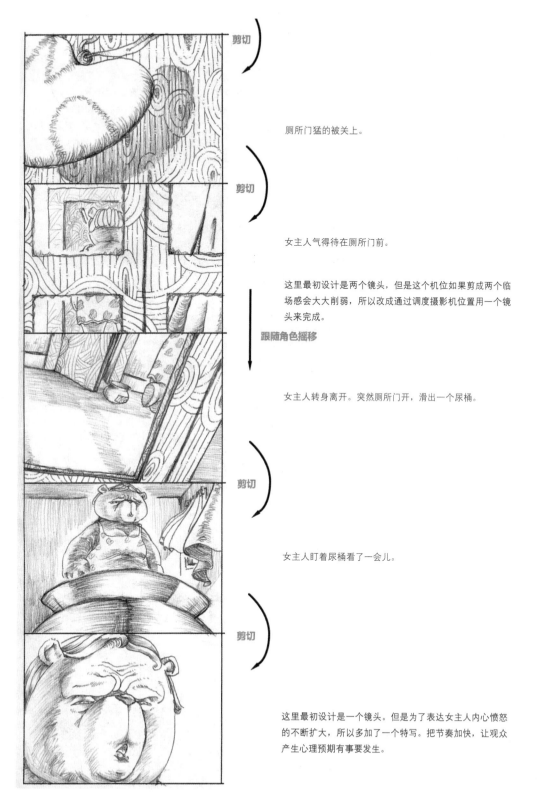

剪切

厕所门猛的被关上。

剪切

女主人气得待在厕所门前。

这里最初设计是两个镜头，但是这个机位如果剪成两个临场感会大大削弱，所以改成通过调度摄影机位置用一个镜头来完成。

跟随角色摇移

女主人转身离开。突然厕所门开，滑出一个尿桶。

剪切

女主人盯着尿桶看了一会儿。

剪切

这里最初设计是一个镜头。但是为了表达女主人内心愤怒的不断扩大，所以多加了一个特写。把节奏加快，让观众产生心理预期有事要发生。

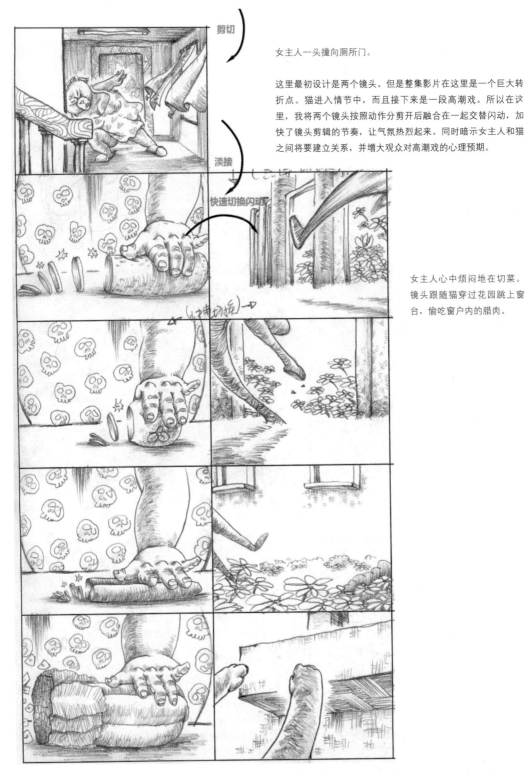

剪切

女主人一头撞向厕所门。

这里最初设计是两个镜头。但是整集影片在这里是一个巨大转折点。猫进入情节中，而且接下来是一段高潮戏。所以在这里，我将两个镜头按照动作剪开后融合在一起交替闪动，加快了镜头剪辑的节奏，让气氛热烈起来。同时暗示女主人和猫之间将要建立关系，并增大观众对高潮戏的心理预期。

淡接

快速切换闪动

女主人心中烦闷地在切菜。镜头跟随猫穿过花园跳上窗台，偷吃窗户内的腊肉。

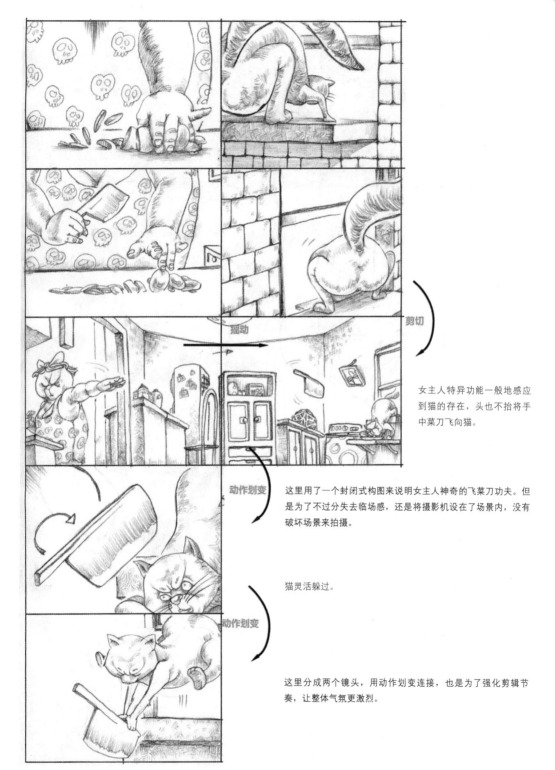

剪切

摇动

女主人特异功能一般地感应
到猫的存在，头也不抬将手
中菜刀飞向猫。

动作划变

这里用了一个封闭式构图来说明女主人神奇的飞菜刀功夫。但
是为了不过分失去临场感，还是将摄影机设在了场景内，没有
破坏场景来拍摄。

猫灵活躲过。

动作划变

这里分成两个镜头，用动作划变连接，也是为了强化剪辑节
奏，让整体气氛更激烈。

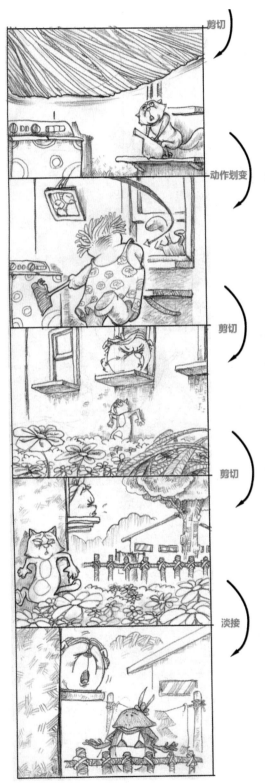

剪切

动作划变

这里加的动作划变跟前一个作用一样，即为了增强剪辑的节奏。

女主人拿着扫帚打向猫。猫从窗台跳了出去。

剪切

女主人从窗台探头找猫。猫贴着墙边溜走。

剪切

猫溜到墙边拐角处，远处传来女主人的叫骂声："X的小B野猫！敢来老娘厨房行窃！下次一定飞死你！"停顿片刻女主人惨叫道："哎呀！脑袋卡住了。"

淡接

这里用淡接来表示两个镜头之间时间的流逝。同时省略了青蛙太太入场的动作，让节奏更紧凑一些。

邻居家的青蛙太太闻声赶来，看见女主人在窗台扭动大脑袋，好奇地询问："熊太！你跟那儿玩啥呢？"女主人气得发出"啊～啊～"声。

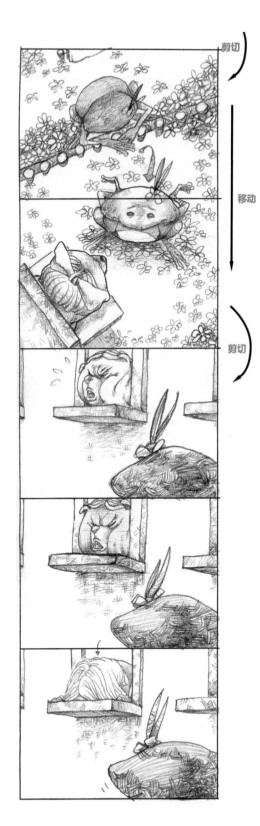

剪切

移动

剪切

青蛙太太看女主人不回答她，便跳过栅栏，在窗台底下看她。

女主人将脑袋拼命往后挤，想回到屋里，但是脸马上就憋红了，突然趴在窗台上，缺氧昏了过去。

这个镜头一定要控制住时间，不然就会显得拖沓、笨拙。

淡接

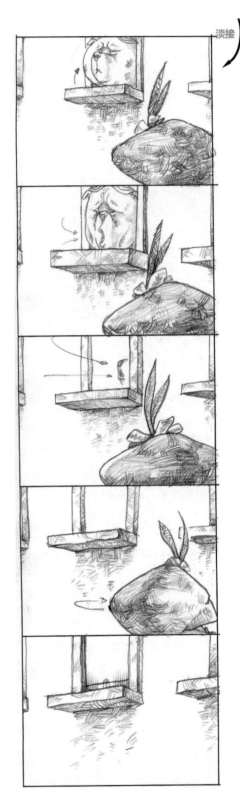

最后还是决定在这里加一个淡接，主要是为了让节奏变化一次。不然这个镜头还是太长了，同时也表达了女主人昏迷了一下的时间。

这时青蛙太太"呱～"地叫了一声。女主人听到叫声又猛然抬头。

拼命吸气将自己的脸变小。

顺利收了进去。

青蛙太太待了一会儿，转身离开并自言自语道："原来是被卡住了啊。"

紧接着窗户被猛然关上。

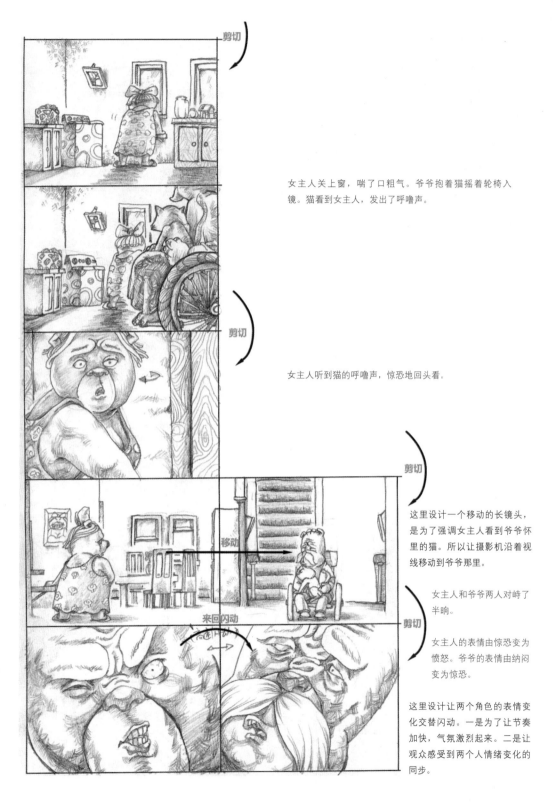

女主人关上窗，喘了口粗气。爷爷抱着猫摇着轮椅入镜。猫看到女主人，发出了呼噜声。

女主人听到猫的呼噜声，惊恐地回头看。

这里设计一个移动的长镜头，是为了强调女主人看到爷爷怀里的猫。所以让摄影机沿着视线移动到爷爷那里。

女主人和爷爷两人对峙了半晌。

女主人的表情由惊恐变为愤怒。爷爷的表情由纳闷变为惊恐。

这里设计让两个角色的表情变化交替闪动。一是为了让节奏加快，气氛激烈起来。二是让观众感受到两个人情绪变化的同步。

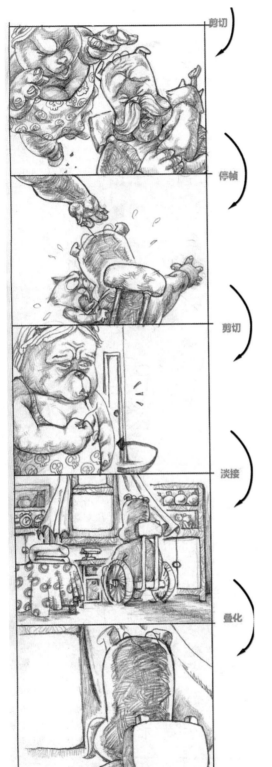

剪切

女主人冲过来猛地向猫扑去。爷爷吓得赶紧摇着轮椅转身就跑。猫还火上浇油地跟女主人招手再见。

停帧

这里设计成每个极端帧动作都是一个静止的镜头。然后大量镜头用停帧的方式连接起来，形成非常激烈紧张的气氛。

女主人没抓到猫，但是揪住了爷爷仅存的一根头发。

剪切

女主人看着手中的头发，面色尴尬，觉得自己闯祸了。爷爷趁机逃回房间，锁上了门。

淡接

爷爷坐在干净整齐的卧房中，看着窗外，开始回想早餐与猫的相遇。

叠化

这里叠化一下让节奏平缓下来，让观众的情绪重新稳定下来，然后接下来的回忆情节，再度使节奏激烈起来，形成整体的节奏起伏。

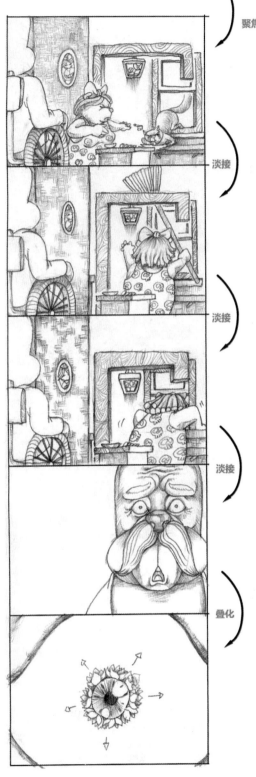

聚焦-失焦

这里用聚焦—失焦的转场方式造成回忆的感觉。

淡接

淡接

爷爷在厨房外看着女主人和猫的追打过程，直到女主人的头被卡到窗台上。

这里把一个镜头剪碎成三个极短的片段，然后用淡接连接起来，形成梦境的感觉。在梦中，事情的发展是以碎片形式展开的，但是又有逻辑关联。在这里正好适合用来表现回忆的情节。

淡接

爷爷看着这一幕，露出了惊叹的表情。

叠化

爷爷的眼中绽放出了鲜花。话外音："人生的春天又来啦！"

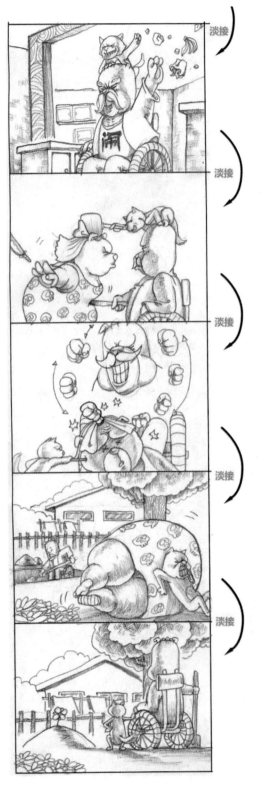

爷爷幻想着自己和猫开心地满屋子扔垃圾。话外音：
"古语有云'单丝不成线'"

爷爷和猫一起将闻声赶来的女主人打倒。话外音："独木不成林。"

爷爷和猫一起将昏倒的女主人棒揍一顿。话外音："一个人纵然浑身是铁。"

爷爷在远处挖坑，猫奋力将昏倒的女主人往坑的方向推，准备活埋。话外音："又能打几颗钉？"

爷爷和猫将女主人活埋后坟头上还插上一朵花纪念。两个意气风发地站在旁边欣赏胜利成果。

这里还是将每个镜头缩短，然后用淡接连接，造成大脑中想象画面的感觉。

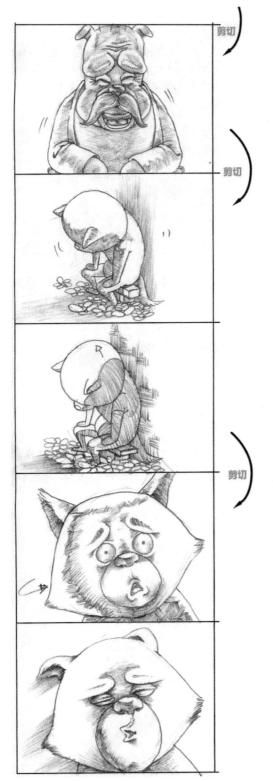

剪切

这里用干脆的剪切方式转场，表示想象的内容已经结束，镜头内容回到现实。

镜头回到现实中。爷爷想到这里，开怀大笑。

剪切

这里最初的设计是淡接过来表示爷爷找到猫的时间跨度。但是前面淡接用得太多，这里再用会让观众产生错觉，以为还停留在想象的画面里。

猫沮丧地坐在墙边喘气。一个黑影逼近。（伴随着金属摩擦的恐怖声音）

剪切

猫惊恐地抬头。一阵大风伴随着强光迎面扑来。

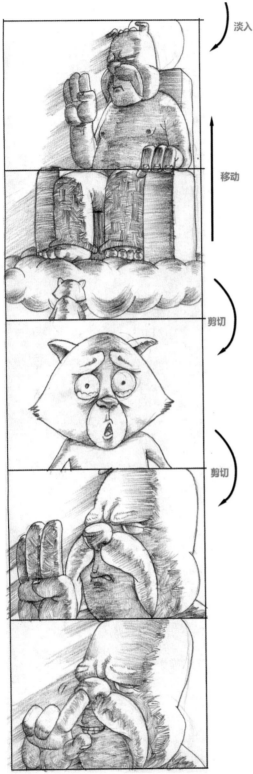

淡入（白色）

这里用一个白色的淡入转场方式，造成强光直射眼镜的眩晕感。同时配合一个向上的摄影机移动过程，强调爷爷这次如同神一样的入场气氛。

爷爷变成巨型大佛像出现在猫的面前。（伴随着梵音"唵～啊～吽"）

移动

剪切

猫看到了救世主，激动得热泪盈眶。

剪切

佛祖爷爷突然伸手指挖了一下鼻孔。

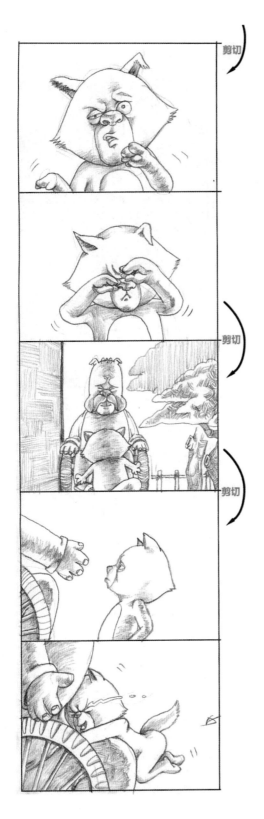

剪切

剪切

剪切

猫看到爷爷的这个动作，心中一激灵。神光神风顿时消失。猫揉了揉眼睛，仔细再一看。

一切又回到现实。猫看到爷爷摇着轮椅冲它微笑。

爷爷冲猫伸出双手。猫下意识地向后躲开，想了一会儿。想通后扑向爷爷怀中。话外音："有个古怪的老爷爷疼我也行啊！"

这里将原本设计成两个的镜头合成一个，让猫的思想转变被强调出来。这个思想转变看着很小，但却是整个情节的重要转折点。没有这个思想转变，猫继续流浪，爷爷还是没有盟友，家里也就没有新的冲突形成。所以这里用了一个较长时间的镜头拍满了猫的思考时间。

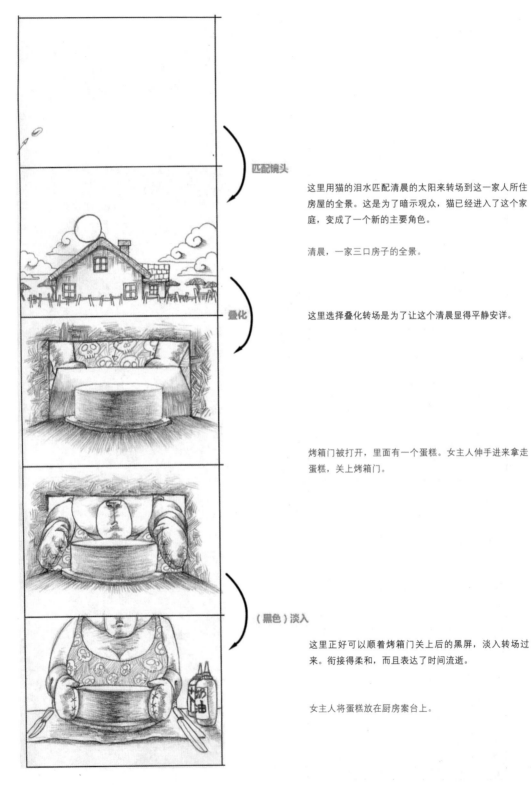

匹配镜头

叠化

（黑色）淡入

这里用猫的泪水匹配清晨的太阳来转场到这一家人所住房屋的全景。这是为了暗示观众，猫已经进入了这个家庭，变成了一个新的主要角色。

清晨，一家三口房子的全景。

这里选择叠化转场是为了让这个清晨显得平静安详。

烤箱门被打开，里面有一个蛋糕。女主人伸手进来拿走蛋糕，关上烤箱门。

这里正好可以顺着烤箱门关上后的黑屏，淡入转场过来。衔接得柔和，而且表达了时间流逝。

女主人将蛋糕放在厨房案台上。

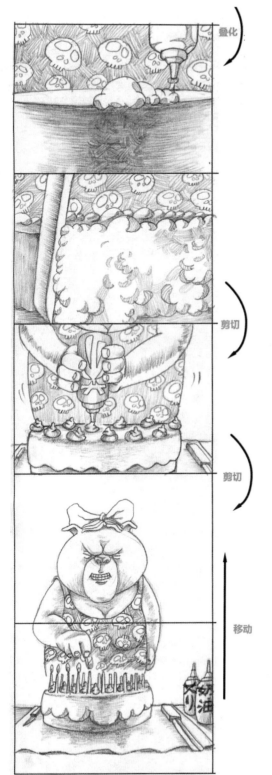

叠化

剪切

剪切

移动

这里还是柔和地叠化过来。这一大段柔和平静的镜头预示着影片进入尾声。

女主人往蛋糕上挤奶油，然后将奶油刮平整。

这里我一开始觉得太长了，应该剪辑一下。再一想觉得这里应该把女主人认真细腻操持家务的一面表达出来。不然整集都在描述她的粗鲁无礼，使得这个角色塑造得太简单了。所以我花了较长的时间，完整地拍摄了她挤奶油后仔细刮平的过程。

这里改成剪切转场。因为女主人又开始制作新的问题了，所以让节奏再次强烈一些。

女主人兴奋地在蛋糕上用芥末挤上绿色的粪便形状的花。

女主人插好蜡烛后，嘿嘿坏笑。

剪切

这个镜头开始前要留一个空镜展示场景。然后角色再进场。等角色出镜以后，在空镜上停留一会儿，然后（黑色）淡出。本集就结束了。最后这个镜头预示着下一集女主人和爷爷仍将继续强烈的对抗。但是有猫的加盟，也给观众带来了一系列新的问题。这次的对抗会是怎么样呢？会是怎么样的结果呢？男主人看到猫以后的反应会是什么样子呢？

女主人端着蜡烛向爷爷的房间走去。

本集完。

考 试 题 库

一、单项选择题：在每小题的备选答案中选出一个正确答案，并将正确答案的代码填在题干上的括号内。

1. 在时间轴中形状补间用什么颜色表示？(　　)
 A. 蓝色 B. 红色
 C. 绿色 D. 黄色

2. 二维与三维动画的区别主要是(　　)。
 A. 发行方式不同 B. 采用不同方法获得景物运动效果
 C. 剧本表达方式不同 D. 分镜头剧本的绘制方式差别

3. 文字分镜头剧本中，7秒半的写作方式为(　　)。
 A. 七秒半 B. 7″+0.5″
 C. 7″+12 D. 7.5″

4. 主观视角是指(　　)。
 A. 摄影机放在主要被摄体的水平视点，与人眼相等的高度
 B. 摄影机镜头视轴偏向视平线上方的拍摄方式
 C. 摄影机镜头视轴偏向视平线下方的拍摄方式
 D. 把摄影机当作一个演员的眼睛，将摄影机角度和人物眼睛的位置统一起来

5. 上海美术电影制片厂出品的水墨动画《牧笛》的导演是(　　)。
 A. 钱家骏 B. 张光宇
 C. 李克弱 D. 特伟

6.《阿凡提的故事》是中国20世纪80年代木偶片的一个高峰，也是中国木偶片史上的一部杰作，这部动画片的作者是(　　)。
 A. 靳夕 B. 周克勤
 C. 万氏兄弟 D. 胡金铨

7. 美国人沃尔特·迪士尼当初以艺术为号召，同时还把动画片的制作与商业运作联系在一起，因此被称为(　　)。
 A. "迪士尼乐园之父" B. "动画艺术之父"
 C. "商业动画之父" D. "白雪公主之父"

8. 坦言自己的动画艺术成就受到中国《铁扇公主》影响的是日本的(　　)。
 A. 手冢治虫 B. 宫崎骏
 C. 大友克洋 D. 押井守

9. 1926年，上海万氏兄弟完成的(　　)是中国第一个动画探索实验短片。

 A.《猪八戒吃西瓜》　　　　　B.《龟兔竞走》

 C.《骆驼献舞》　　　　　　　D.《大闹画室》

10. 动作分析的方法具体分4个步骤，用8个字来概括：构思、分解、组合、(　　)。

 A. 变形　　　　　　　　　　B. 展现

 C. 动画　　　　　　　　　　D. 表演

11. (　　)也称为动作设计师，相当于实拍电影中的演员。

 A. 原画　　　　　　　　　　B. 导演

 C. 设计师　　　　　　　　　D. 编剧

二、填空题

1. 第一视点是透过_____来观察事件。

2. 第三视点是以_____来观察事件。

3. _____视点是信息量最饱满的视点。

4. 电影镜头设计的最终目标是_____、_____、_____。

5. 剪辑风格是指_____。

6. 影像化工作分为两步，第一步是"直觉式"的创作，第二步是"_____"的创作。

7. 景别是以_____来区分的。

8. 现今主要的景别有_____、_____、_____、_____、_____、_____和_____8种。

9. 分镜头设计的基本步骤是_____、_____、_____。

10. 在设计镜头调度时，我们首先考虑的是临场感，其次是_____。

11. 基本的人物摆放模式有_____、_____和_____3种。

12. 在3种基本人物摆放模式中，双人对话基于_____形态。

13. 面对面位置的双人侧拍镜头能使角色之间产生强烈的_____感觉。

14. 远摄镜头的过肩镜头的构图方式会强烈孤立_____的角色。

15. 低角度反拍镜头俗称_____。

16. 拍摄超过3名角色以上的人群，是一个_____的过程。

17. 设计4人以上对话镜头时，要先在_____或者_____后，再按照A形态、L形态和I形态3个系统设计姿态。

18. 设计4人以上对话场景时，主要角色之间的视线不要超过_____条。

19. 在设计运动镜头前，首先要确立_____。

20. 交换镜头中角色之间主导地位的常用方法有_____；_____；_____。

三、名词解释题

1. 动作轴线

2. 三角机位系统

3. 主镜头

4. 长镜头

四、简述题

1. 简述第一视点的优点和缺点。

2. 简述第三视点的优点和缺点。

3. 简述三角机位系统衍生出来的5种基本镜头。

4. 简述建立新的动作轴线的方法。

5. 简述运动镜头的越轴方法。

6. 简述7种常见的转场方式。

7 简述文字分镜头设计时思考的4个基本问题，并说明每个问题答案的决定性因素是什么？

8. 简述动态故事板相对于传统故事板的优势。

9. 简述景别设计在强化故事情境中的作用。

10. 简述镜流的概念。

11. 简述交代场景的3种基本剪辑方式。

12. 简述好莱坞剪辑模式的作用。

13. 简述为何要让镜头中的角色面向观众。

14. 简述正反拍镜头组合的优势。

15. 简述三人对话场景中，A形态与L形态之间的关系。

16. 简述三人对话场景的镜头调度原则。

17. 简述当拍摄大型团体镜头时，前景人群遮挡镜头，导致身处中景的主要角色无法被注意到的情况下，应用何种方式来应对？

18. 简述4人以上对话场景的主镜头常见设计方法，并阐明优点。

19. 简述观众观看电影时移情作用的概念。

20. 简述摄影机设立在主要角色动作范围内的优势。

21. 简述摄影机角度的高低对观众认知角色的影响。

22. 简述镜头弹道学的概念。

23. 简述开放式构图的概念和优点。

24. 简述封闭式构图的概念和优点。

25. 动画制作中逐张画法的优点和缺点？

26. 分镜头剧本中包含哪些内容？

27. 简述商业动画片和艺术动画片的区别。

28. 简述动漫产业与动漫文化的关系，分析动画角色造型及其表导演的普遍规律与基本特征。

29. 简述原画设计概念、所包括的方面及其主要职责。

30. 浅谈如何交代角色情绪。

五、设计题

1. 以一个角色为模型，分别设计出其8种景别。

2. 用3种不同的问答模式将下列元素组合成3个不同内容的镜头，并绘制出来。（一个腐烂苹果的特写、一位美丽女性的面部特写、一条爬行的毒蛇的全景、一个新鲜苹果的特写。）

3. 用一个5层楼为模型，设计并绘制出一个运动的长镜头。从底层的入口特写，移动到3层窗户的特写，最后移动到天台电视信号接收天线的全景，要求能够表现出清晨平静的气氛。

4. 根据下段文字，设计并绘制分镜头。

(1) 一个肥胖丑陋的女人在酒吧里端着酒杯独自狂笑着。

(2) 周围人诧异地看着她，窃窃私语地议论着。

(3) 这个肥胖丑陋的女人优雅地放下酒杯，站起身来。

(4) 周围的人纷纷避让。

(5) 女人走出酒吧，周围的人像大船驶过的海水一样被分开。

(6) 众人目送这个女人消失在门口后，开始大声议论。

(7) 大家欢乐地碰杯，开怀大笑。

(8) 这个女人突然从空中落到酒吧门前，摔得粉碎。

(9) 众人一脸惊骇。

5. 为以下3种情境设计3个角色摆放形态，并阐明设计思路。(两大剑客密林比武、一对情侣湖边调情、一对父子当街吵架。)

6. 根据以下3种情境，设计3种三人位置形态，并阐明理由。(一家三口灾后废墟中重聚、母女二人客厅中大战强盗、弟弟跟随姐姐和姐夫逛街。)

7. 根据以下剧情，设计和绘制一个运动的长镜头，并阐明设计思路。(拳击台上，一个胖拳手，围着一个瘦拳手不断出拳。瘦拳手双手举起挡住头部，忍受着打击，时不时地回击一两拳，但又都落空了，招来的是胖拳手进一步的连续猛击，直到将瘦拳手逼到角落。这时瘦拳手突然找到空隙，猛的反击一拳，胖拳手应声倒地。)

8. 根据以下3种情境，分别设计绘制3个镜头，并阐明设计思路。(领导在大会堂发言，底下有两个群众交头接耳地议论。母女二人在商场的人群中寻找对方。60人在广场分成两方准备打架。)

分镜模板：

镜头	画面	动作	注释/声音	时长

六、思考题

1. 动画分镜人员需要具备的基本素质是什么？

2. 画分镜的具体步骤是什么？

3. 动画和漫画分镜的区别是什么？

4. 分析宫崎骏的动画艺术特色，及其对日本动画有什么影响？